HISTOIRE
DU
THÉATRE EN FRANCE
DES ORIGINES AU CID
(1398—1636)

PAR

BENJAMIN PIFTEAU

ET

JULIEN GOUJON

TOME SECOND

PARIS

LÉON WILLEM, ÉDITEUR

2, rue des Poitevins, 2

1879

HISTOIRE

DU

THÉATRE EN FRANCE

DOLE. — IMPRIMERIE BLUZET-GUINIER.

HISTOIRE
DU
THÉATRE EN FRANCE
DES ORIGINES AU CID
(1398—1636)

PAR

BENJAMIN PIFTEAU

ET

JULIEN GOUJON

TOME SECOND

PARIS

LÉON WILLEM, ÉDITEUR

2, rue des Poitevins, 2

1879

HISTOIRE
DU
THÉATRE EN FRANCE

TROISIÈME ÉPOQUE
DE CLÉOPATRE CAPTIVE AU CID
1552 - 1636

I. — *Étienne Jodelle.*

Dans les Mystères et surtout celui de *la Passion,* notre scène s'était faite égale, sinon supérieure, aux autres scènes principales de l'Europe ; avec *Maistre Pathelin,* elle les avait dépassées d'un siècle en inaugurant un véritable théâtre national : maintenant, au lieu de le continuer et de le perfectionner, elle restera au-dessous des

autres nations, en se traînant dans des imitations grecques, latines ou italiennes, jusqu'à ce que Robert Garnier, et les autres précurseurs de Corneille viennent ouvrir des horizons nouveaux que le grand tragique doit faire resplendir.

Celui qui entra le premier dans cette voie, en se replongeant tout entier dans le passé, d'où il ne ramena que des ombres de héros, fut Etienne Jodelle.

Etudions l'homme et son œuvre.

Né à Paris, en 1532, et mort dans la même ville, en juillet 1573, Etienne Jodelle, sieur de Lymodin, après d'assez bonnes études pour le temps, s'occupa de bonne heure de poésie et mérita bientôt de faire partie de la Pléiade, sorte de cénacle poétique qui reconnaissait pour chef vénéré Pierre Ronsard. C'est assez dire qu'il était de son école et lancé, comme lui, à corps perdu, dans ce retour tardif vers le grec et le latin, qui, brisant la vieille langue gauloise, arrivée à son apologie avec Marot et Rabelais, devait nécessairement avorter dans sa tentative et ne rester que comme une curieuse transi-

tion entre cette vieille langue et notre langue moderne, née avec le XVIIe siècle. Cependant, il ne se contenta pas de suivre le maître. Ronsard avait réformé la poésie : il voulut, lui, réformer le théâtre. Déjà Baïf avait traduit l'*Electre*, de Sophocle, et Ronsard lui-même, le *Plutus*, d'Aristophane. Jodelle voulut mieux faire, et il écrivit des pièces sur le modèle des anciens.

La première fut *Cléopâtre captive*, tragédie en cinq actes avec prologue et chœurs, jouée en 1552, à l'hôtel de Reims, puis au collège de Boncours, en présence de Henri II. Jodelle lui-même représentait Cléopâtre (car les femmes ne montaient pas encore sur le théâtre); les autres rôles étaient joués par des poètes de ses amis, Rémy Belleau, Jean de la Péruse, etc.

C'était la première pièce régulière produite chez nous, c'est-à-dire que, pour la première fois, les trois unités de temps, de lieu et d'action, réclamées par Aristote, y étaient observées. Ajoutons que, pour la première fois aussi, cette pièce, qui avait cinq actes, suivant les préceptes d'Ho-

race (1), contenait l'indication des actes et des scènes.

Le succès fut grand, « d'autant que c'estoit chose nouvelle et très-rare », dit Etienne Pasquier dans ses *Recherches de la France*. Le roi gratifia l'auteur d'une somme de cinq cents écus. De leur côté, ses amis, l'entraînant triomphalement à la maison de campagne de Ronsard, à Arcueil, s'imaginèrent de ressusciter en son honneur une de ces fêtes de Bacchus qui furent l'origine du théâtre grec, et de lui offrir un bouc enguirlandé, autour duquel ils se mirent à danser en chantant en chœur des dithyrambes de leur composition.

Il paraît, d'ailleurs, que les jeunes fous faillirent payer cher cette réminiscence antique.

(1) Cette division en cinq actes resta comme principe. Disons pourtant que ce principe ne dura pas longtemps sans être violé, et qu'en dehors d'une pièce en un acte qu'on verra bientôt, il y en eut une en sept actes, jouée vers 1597. C'est une tragédie appelée *Cammate*, qui a pour auteur Jean du Hays, avocat au siége présidial de Rouen, né à Pont-de-l'Arche, en Normandie.

On ne les accusa de rien moins que d'idolâtrie et même d'athéisme; ce qui menait droit au bûcher dans ce bon vieux temps. Heureusement, le roi s'en mêla et étouffa l'affaire. Bien leur en prit, par exemple, de n'être que de simples poètes et de remonter à l'antiquité dans leur culte poétique; car ne pas penser en religion comme l'amant de Diane de Poitiers était un crime qui se payait par le feu, témoin le malheureux Antoine Dubourg et tant d'autres !

Maintenant, qu'était-ce que cette tragédie de *Cléopâtre captive*, reçue avec tant d'honneur et de profit ? C'est ce que nous allons voir.

Disons d'abord, à son premier désavantage, qu'elle est en vers libres : le premier acte en alexandrins, tous féminins; le deuxième aussi en alexandrins, masculins et fémins mêlés, et non pas alternés; les trois derniers tantôt en alexandrins, tantôt en vers de dix syllabes, avec le même mélange des masculins et des féminins.

Il n'y a que dans les chœurs, écrits en rimes croisées, que l'alternative soit obser-

vée. Etienne Pasquier excuse Jodelle en disant qu'il a imité Clément Marot ; mais, outre que celui-ci n'a pas abordé le genre tragique et s'accusait lui-même de n'avoir pas d'abord observé cette alternative, que lui fit connaître son contemporain et frère en Apollon, Jean Lemaire, — comme l'a dit Molière :

Quand sur une personne on prétend se régler,
C'est par les beaux côtés qu'il lui faut ressem-
[bler.

La pièce commence par le prologue suivant, qui s'adressait à Henri II :

Nous t'apportons (ô bien petit hommage !)
Ce bien peu d'œuvre, ouvré de ton langage ;
Mais tel pourtant que ce langage tien
N'avoit jamais dérobé ce grand bien.
Des auteurs vieux : c'est une tragédie
Qui, d'une voix plaintive et hardie,
Te représente un romain, Marc-Anthoine,
Et Cléopâtre, Egyptienne, roine ;
Laquelle, après qu'Anthoine, son amy,
Estant desjà vaincu par l'ennemy,
Se fut tué, jà, se sentant captive
Et qu'on vouloit la porter toute vive
En un triomphe avecques ses deux femmes
S'occit, etc.

Nous avons cité avec intention ce prologue, qui est « l'argument » de la pièce (1) : il nous dispensera d'entrer dans celle-ci, qui est des plus faibles comme construction et comme versification, et où l'on ne trouverait pas un passage digne d'être remarqué. Nous donnerons cependant le passage suivant pour donner une idée de l'œuvre : c'est celui où Cléopâtre, prenant la résolution de se faire mourir pour ne pas être conduite à Rome, dit ce qu'elle veut qu'on écrive sur son tombeau et sur celui d'Antoine :

Icy sont deux amans qui, heureux en leur vie,
D'heur, d'honneur, de liesse ont leur âme assou-
[vie ;
Mais enfin tel malheur on les vit encourir,
Que le bonheur des deux fust de bientost mourir.

Elle continue ainsi en adjurant la mort :

(1) On le voit, les prologues ne furent d'abord, comme dans les pièces du théâtre ancien, qu'une explication préalable du sujet traité ; mais, dans la suite, ils devinrent une sorte de simple parade, destinée à faire attendre patiemment la pièce. Inutile d'ajouter que les prologues de nos jours, qui font partie intégrante de la pièce, n'ont aucun rapport avec les précédents.

Reçoy, reçoy-moy donc avant que César parte,
Que plustost mon esprit, que mon honneur s'es-
[carte ;
Car, entre tout le mal, peine, douleur, encom-
[bre,
Soupirs, regrets, soucis, que j'ay souffert sans
[nombre,
J'estime le plus grief ce bien petit de temps
Que de toy, ô Anthoine, esloigner je me sens.

On voit que *Cléopâtre captive* est loin d'être un chef-d'œuvre. Cependant, soit que la nouveauté lui donnât un véritable attrait, soit que les spectateurs manquassent de goût, et il y a sans doute l'un et l'autre, on a vu quel succès accueillit cette pièce. D'ailleurs, il suffisait parfaitement à la *Cléopâtre* pour obtenir ce succès, d'être un chef-d'œuvre relatif, comme nous aurons souvent l'occasion de le voir dans la suite pour d'assez méchantes pièces.

Succès oblige : Jodelle s'acquitta avec d'autant plus d'empressement de son obligation de continuer son œuvre, qu'il y trouvait honneur et profit et qu'il avait une telle facilité qu'une pièce en cinq actes ne lui coûtait que cinq « traites » ou séances, préten-

dait-il. Peut-être eût-il mieux valu que sa facilité fût moins grande.

Quoi qu'il en soit, il donna bientôt, et dans la même année 1552, deux nouvelles pièces.

La première, *Eugène ou la Rencontre* est une comédie en cinq actes et fut jouée dans les mêmes conditions que *Cléopâtre captive* et avec un égal succès.

C'est encore une imitation, imitation italienne cette fois ; mais, comme Jodelle en prend les personnages dans la société de son temps, ils ont une certaine vie, et cette pièce est certainement sa meilleure.

Le personnage principal, Eugène, est un abbé commandataire, c'est-à-dire laïque, qui jouit des bénéfices de l'église, sans faire partie de celle-ci, comme Brantôme, Desportes et tant d'autres. Il a toutes les félicités de la vie, même une charmante maîtresse, Alix, qu'il vient de marier, avec cent écus de dot, à un lourdaud, nommé Guillaume, qui n'a du mari que le nom ; mais le malheur est que la jeune femme en aime un troisième, une espèce de capitan appelé Florimond. L'action se complique encore de l'amour d'une dame

Hélène, sœur de l'abbé et jalouse d'Alix, pour l'heureux soudard. Il en résulte que la comédie côtoie un instant le drame. Hélène ne parle de rien moins que de tuer sa rivale, et, si le mari reste assez indifférent au danger que court sa femme, l'abbé, lui, essaie de détourner le coup. Enfin, il y réussit, et tout s'arrange — à la façon du temps — par le mariage de Florimond avec Hélène, et la paisible possession d'Alix par l'abbé, qui termine ainsi joyeusement la pièce :

> Sus, entrons, on couvre la table ;
> Suivons ce plaisir souhaitable
> De n'estre jamais soucieux,
> Tellement mesme que les dieux,
> A l'envy de ce lieu volage,
> Doublent au ciel leur saint breuvage.

Quant à la seconde, *Didon se sacrifiant*, tragédie en cinq actes, elle fut aussi jouée ; mais on ignore dans quelles conditions. En voici une courte analyse.

Achate ouvre la pièce en faisant part à Ascagne et à Palinure de l'ordre qu'il vient de recevoir d'Enée de se préparer à mettre à la voile pour s'éloigner de Carthage, où l'a-

mour de Didon l'a retenu trop longtemps. Les vaisseaux prêts, Enée, pour obéir aux dieux, qui l'appellent au Latium, s'embarque avec les siens, et, emporté par la haute mer, aperçoit des flammes qui s'élèvent de Carthage; ce qui lui fait redouter un acte de désespoir de Didon. Enée ne s'est pas trompée : la malheureuse, désespérée de cet abandon, se frappe de son poignard et se livre aux flammes d'un bûcher préparé par son ordre.

On le voit, c'est purement et simplement l'épisode amoureuse de l'*Enéide*, traduit et mis en scène, sans plus d'efforts pour chercher une *pièce*.

Les trois pièces que nous venons d'analyser sont les seules qu'ait fait jouer Jodelle. Voici la raison qu'il en donne lui-même : « J'avois des tragédies et des comédies, les unes achevées, les autres pendues au croc, dont la plupart m'avoient été commandées par la roine et par Madame, sœur du roy, sans que les troubles du temps eussent permis d'en rien voir, et j'attendois une meilleure occasion. »

La vraie raison, à notre avis, est que la cour, malgré son premier engoûment, oublia peu à peu Jodelle, surtout après le piteux avortement d'une représentation ordonnée par lui à l'Hôtel-de-Ville, *le Navire des Argonautes* (car il était devenu bientôt, pour un moment, le fournisseur breveté de la cour, comme Gringore cinquante ans avant), où le machiniste ignorant avait mis deux *clochers* dans la mer, au lieu de deux *rochers*.

Cet oubli de la cour, qui le laissa tomber et mourir dans la misère, est clairement prouvé par le sonnet qu'il adressa, sur la fin de sa vie, à Charles IX et qui se termine par ce vers expressif :

Qui se sert de la lampe au moins de l'huile y met.

Quoi qu'il en soit, les contemporains regardèrent Jodelle comme un incomparable génie tragique, à commencer par Ronsard, qui, d'un seul coup, le met au-dessus de Sophocle et de Ménandre. Malheureusement, c'est une erreur du temps que la postérité n'a pas acceptée.

« Nulle invention dans les caractères, les

situations et la conduite de la pièce, dit avec autorité Sainte-Beuve, jugeant Jodelle et son école : une reproduction scrupuleuse, une contrefaçon parfaite des formes grecques ; l'action simple, les personnages peu nombreux, des actes forts courts, composés d'une ou de deux scènes et entremêlés de chœurs ; la poésie lyrique de ces chœurs bien supérieure à celle du dialogue ; les unités de temps et de lieu observées moins en vue de l'art que par un effet de l'imitation, un style qui vise à la noblesse, à la gravité... telle est la tragédie dans Jodelle et ses contemporains... C'étaient simplement, conclue-t-il et, concluerons-nous, avec lui, des écoliers jeunes, studieux, enthousiastes. »

II. — L'École de Jodelle.

JODELLE avait ouvert la voie : ses contemporains et ses successeurs l'y suivirent à l'envi.

Les passer l'un après l'autre en revue nous retarderait énormément sans beaucoup de profit ; car notre troisième époque compte plus d'une centaine d'auteurs dramatiques, et la plupart sont loin d'avoir laissé à glaner dans leurs œuvres. Nous nous contenterons donc d'étudier les principaux.

Pour commencer, nous allons parler de ceux qui composent comme l'école de Jodelle et parmi lesquels nous avons cru devoir choisir seulement les neuf suivants : La Péruse, Grévin, Saint-Gelais, Jean de la Taille, Rémy Belleau, Antoine Baïf, Pierre de Larivey, Antoine de Montchrétien et Pichou.

La vie de Jean de la Péruse n'est guère connue que par ce qu'en disent La Croix du Maine et Pasquier, qui tous les deux rapportent qu'il joua un rôle dans *Cléopâtre captive* et dans *Eugène*, de son ami Jodelle. Il est né à Angoulême; mais on ne sait précisément en quelle année. Quant à l'époque de sa mort, ceux qui en font mention se bornent à dire qu'elle eut lieu au plus tard en 1555.

Il est le premier qui se lança sur les traces de Jodelle. Sa *Médée*, seule pièce qu'il ait laissée, fut jouée, croit-on, dès 1553. Comme ce n'est guère, du reste, qu'une traduction de la *Médée* de Sénèque, nous n'en donnerons aucune analyse. Nous ferons seulement remarquer que l'alternative des rimes masculines et des rimes féminines y est observée, et que, depuis, cette alternative fut une règle absolue pour les auteurs tragiques et comiques.

Jacques Grévin, né à Clermont en Beauvoisin, vers 1540, mourut le 5 novembre 1570, à Turin, à la cour de Marguerite de France, femme d'Emmanuel-Philibert, duc de Savoie, dont il était médecin et qui, non

content de lui faire de magnifiques funérailles, prit soin de sa veuve et de sa fille. Dès l'âge de quinze ans, devenu l'amant de Nicole Estienne, fille du médecin Charles Estienne, il se fit bientôt connaître par des poésies galantes que cet amour lui avait inspirées et qui parurent ensemble sous le titre de l'*Olympe*. Il fut bientôt séparé de sa maîtresse, qui devint la femme de Jean Liébaut, médecin, auteur de *La Maison rustique*; mais il ne perdit pas pour cela ses aptitudes poétiques.

Il changea seulement de genre et se mit à imiter Jodelle en se livrant à la composition dramatique.

Il a laissé trois pièces, représentées au Collége de Beauvais, à Paris : la première, *la Trésorière*, le 5 février 1558; les deux autres, *la Mort de César*, tragédie, et *les Esbahis*, comédie, le 16 février 1560.

Toutes les trois ont de la valeur : la versification en est facile et les plans assez bien faits.

Quelques mots de chacune.

Constance, *la trésorière*, mariée à un nom-

mé Richard, est une gaillarde : elle a deux amants à la fois, un protonotaire et un gentilhomme appelé Louis, qui tous les deux lui font des présents considérables. Malheureusement pour elle et pour celles qui lui ressemblent cette double intrigue ne peut guère durer, quelque talent qu'une femme mette à la conduire, et c'est la morale de l'histoire. Un domestique du gentilhomme ayant vu entrer le protonotaire chez elle pendant l'absence du mari, prévient son maître, et celui-ci accourt et surprend le couple. Pour comble, le mari survient à son tour, et l'amant trahi lui apprend tout, le forçant même à lui rendre l'argent donné à sa femme. Le plus curieux, c'est qu'après tout cela le mari se réconcilie avec elle et que la drôlesse, au lieu de se tenir heureuse d'en être quitte ainsi, ne pense plus qu'à recommencer en prenant mieux ses précautions.

La mort de César ne manque pas de passages remarquables. En voici un qui est d'un haut enseignement philosophique :

CALPURNIE.

Heureux, et plus heureux l'homme qui est con-
[tent
D'un petit bien acquis et qui n'en veut qu'autant
Que son train le reqúiert ! Las ! il vit à sa table,
Toujours accompagné d'un repas désirable.
Il n'a soucy d'autruy : l'espoir des grands trésors
Ne luy va martellant ni l'âme ni le corps ;
Il se rit des conseils et leurs maux il escoute ;
Il n'est craint de personne et personne il ne
[doute ;
Il voit les grands seigneurs, et, contemplant de
[loing,
Il rit leur convoitise et leurs maux et leur
[soing ;
Il rit des vains honneurs qu'ils bâtissent en teste,
Dont les premiers de tous ils sentent la tem-
[peste.
Si le ciel, murmurant, les voit d'un mauvais œil,
Accable d'un seul coup leur bien et leur orgueil.

Les *Esbahis* passent généralement pour la meilleure pièce de Grévin.

Un vieux marchand, nommé Josse, dont la femme est partie avec un gentilhomme, tombe amoureux de la fille d'un de ses amis et la lui demande en mariage. Le père dit oui, sans trop se préoccuper de la première

femme de son futur gendre, et tout se prépare pour la noce. Tous deux ont comptés sans leur hôte. La jeune fille, qui aime et est aimée, fait entrer son jeune amoureux dans sa chambre, sous le déguisement du bonhomme Josse. Son père, qui a vu l'entrée du personnage, prend très-bien la chose et, à la première rencontre, complimente même Josse sur les arrhes que la petite veut bien lui laisser prendre.

Naturellement, Josse n'y comprend rien, et jure ses grands dieux à Gérard qu'il s'est trompé. L'autre, piqué de ce manque de confiance envers un père aussi facile que lui, s'emporte, et tous deux en arrivent au point de se battre.

Surviennent un italien, messire Pantalone et un gentilhomme, qui tâchent de les séparer, puis une femme que ces deux derniers reconnaissent avec ébahissement (et de là le nom des *Esbahis*) pour une de leur anciennes maîtresses, et Josse, ô comble de l'infortune! pour sa femme elle-même, qu'il croyait bien morte et enterrée et qui l'est si peu qu'elle veut lui arracher les yeux.

Le pauvre mari est obligé de lui demander pardon et de la reprendre avec lui, et la pièce finit par le mariage de la pauvre fille avec son amoureux.

Mellin de Saint-Gelais, né en avril 1491, à Angoulême, dont son père était évêque, et mort bibliothécaire du roi, en octobre 1558, fit ses études à Paris, et, à peine âgé de vingt ans, passa en Italie, où il s'occupa de jurisprudence. Quittant bientôt cette science aride pour s'attacher successivement à la philosophie et à l'astrologie, et, étant revenu en France, il se fit bientôt connaître par des poésies qui le posèrent en rival de Clément-Marot.

Sur la fin de sa vie, entraîné par l'exemple de Jodelle, il se livra à la composition dramatique. On a de lui une tragédie posthume, *Sophonisbé*, qui fut jouée à Blois, en 1559, devant Henri II.

Chose singulière pour une pièce venant d'un auteur qui avait le vers si facile, elle est en prose, sauf les chœurs. Disons en passant que c'est la première dans ces conditions que nous ayons rencontrée jusqu'ici.

Cette pièce n'ayant rien, d'ailleurs, de particulièrement remarquable, et le sujet de *Sophonisbé*, plusieurs fois traité, étant assez connu, nous n'en donnerons aucune analyse ni citation.

Jean de la Taille, seigneur de Bondaroy (1), né en 1540, au château de ce dernier nom, près de Pithiviers, et mort, dit-on, à 97 ans, au même château, s'occupa de bonne heure de littérature.

Outre un discours sur l'*Art de tragédie*, où il critique avec hauteur les pièces de l'ancienne école, moralités et soties, un autre sur *les Duels* et peut-être une *Histoire abrégée de singeries de la Ligue*, qu'on lui attribue, il a laissé deux tragédies en vers, tirées de la Bible : *Saül le furieux* et *les Gabaonites*, ainsi qu'une comédie en prose intitulée : *Les Corrivaux*, jouée en 1562.

(1) Il eut un frère, Jacques de la Taille, né en 1542 et mort à vingt ans, qui composa un discours sur la *Manière de faire des vers en françois comme en grec et en latin* (c'est-à-dire avec brèves et longues, sans rime) et deux tragédies : *Daire* (Darius) et *Alexandre*.

Nous ne parlerons que de cette dernière pièce, qui est sa meilleure.

Commençons par en citer le prologue, qui dira assez les prétentions de la nouvelle école.

« Il semble, messieurs, à vous voir assemblez en ce lieu, que vous y soyez venus pour ouïr une comédie. Vrayment, vous ne serez point déceus de vostre intention. Une comédie, pour certain, vous y verrez : non point une farce ni une moralité. Nous ne nous amusons point en chose ni si basse ni si sotte et qui ne montre qu'une pure ignorance de nos vieux françois. Vous y verrez une comédie faite au patron à la mode et au portrait des anciens grecs et latins ; une comédie, dis-je, qui vous agréera plus que toutes (je le dis hardiment) les farces et moralités qui furent onc jouées en France. Aussi, avons-nous grand désir de bannir de ce royaume telles badineries et sottises, qui, comme amères espiceries, ne font que corrompre le goût de notre langue. »

A la pièce elle-même maintenant, si pompeusement annoncée par le prologue.

Elle s'ouvre par la confidence que Resti-

tue, fille de Jacqueline, fait à sa nourrice d'avoir été séduite par un jeune homme appelé Filadelfe, qui prenait pension chez sa mère : il l'a abandonnée pour Fleur-de-Lys, fille adoptive d'un bourgeois nommé Frémin. La nourrice console Restitue comme elle peut et lui conseille de demander la permission à sa mère d'aller prendre quelque temps l'air à la campagne, et pour cause. Les deux femmes parties, arrive le séducteur, qui se reproche d'avoir quitté Restitue, mais s'en excuse sur l'amour qu'il a pour Fleur-de-Lys. A ce moment, le valet du père de celle-ci vient avertir le jeune homme que son maître s'absente pour plusieurs jours et qu'il faut profiter de l'occasion pour enlever Fleur-de-Lys, puisque l'autre ne veut pas la lui donner. Elle accepte et l'on convient d'un signal.

C'est là le premier acte, qui devrait être toute l'exposition ; mais celle-ci n'est pas finie, comme on va le voir.

Au commencement du deuxième acte, Euvertre, fils de Gérard, riche bourgeois de Paris, fait part à son valet qu'il est amoureux fou de Fleur-de-Lys, et que son père lui

refusant son consentement pour l'épouser, parce qu'elle n'est pas assez riche, il a résolu d'enlever Fleur-de-Lys et que la chose est arrêtée, de concert avec Alizon, servante de la jeune fille. Survient cette dernière, qui annonce au jeune homme le départ prochain du père et convient d'un signal pour introduire, en son absence, l'amoureux dans la maison.

Nous revenons ici à Restitue. Sa mère, inquiète de l'état de santé où elle la voit, envoie chercher le médecin. Celui-ci arrive aussitôt, plus pressé que certains de ses confrères de nos jours, et déclare, sans long discours, que Restitue est enceinte. Colère de Jacqueline, qui tombe sur sa fille à bras raccourcis en lui demandant le nom du séducteur.

L'auteur laisse là mère et fille et passe au double projet d'enlèvement. Claude fait entrer Filadelfe chez le père de Fleur-de-Lys, pendant qu'Alizon rend le même service à Euvertre. Rencontre des deux rivaux, qui se querellent et mettent l'épée à la main. Aux cris d'effroi de Fleur-de-Lys, le guet vient,

arrête les combattants et conduit les deux jeunes gens et le valet chez le chevalier du guet. Sur ces entrefaites, arrive Benard, père de Filadelfe, qu'aborde Jacqueline, qui l'accable d'injures et lui demande raison de la séduction de sa fille. Paraît Fremin, qui sort de chez lui, où Alizon lui a appris l'enlèvement de sa fille. Les deux vieillards se content leurs chagrins, et Gérard en profite pour faire part à Fremin qu'il lui a été enlevé une fille nommée Fleur-de-Lys au siége de Metz par le connétable de Montmorency. Fremin lui apprend alors que cette même Fleur-de-Lys a été recueillie par lui et qu'il l'a élevée comme sa propre fille.

A son tour, survient Gérard, qui a été averti que son fils Euvertre est en prison. Conversation entre les trois pères. Gérard, apprenant que Fleur-de-Lys est fille de Benard, qui est très-riche, consent au mariage de celle-ci avec son fils. Tout s'arrange. Le chevalier du Guet, qui se trouve être des amis de Gérard et de Fremin, met les prisonniers en liberté, et Filadelfe épouse Restitue, et Fleur-de-Lys, Euvertre.

Tels sont les *Corrivaux*, dont l'intrigue semblerait assez naïve aux spectateurs de nos jours, mais qui, paraît-il, eut beaucoup de succès auprès du public d'alors en inaugurant les histoires d'enfants perdus, dont on devait tant abuser depuis.

Rémy Belleau, né à Nogent-le-Rotrou, en 1528, et mort à Paris, le 6 mars 1577, après avoir été précepteur de Charles de Lorraine, duc d'Elbœuf, dont il avait suivi le père, général des Galères, en Italie, lors de l'expédition de Naples, fut un des meilleurs poètes de la pléiade.

Ses poésies sont nombreuses. On cite particulièrement : La *Bergerie* et les *Odes d'Anacréon*. Il a laissé aussi une comédie en cinq actes, en vers de huit syllabes, jouée en 1563 ou 1564 : *la Recognue*.

Voici l'analyse de cette comédie.

A la prise de Poitiers, par le maréchal de Saint-André (1er août 1562), un capitaine français, Rodomont, a sauvé une jeune religieuse. Il l'a emmené à Paris, où elle a quitté le voile pour se faire huguenote. Une guerre survenant qui rappelle le capitaine à

l'armée, il confie Antoinette (c'est le nom de la nonne défroquée) à un vieil avocat de ses amis.

Celui-ci tombe amoureux de la belle et fait tous ses efforts pour en être aimé. Mais c'est en vain : aussi peu sensible aux soins du vieillard qu'au souvenir du capitaine, elle accorde ses flûtes avec celles d'un jeune homme, avocat, lui aussi, qui est venu dans la maison. Voilà l'exposition.

Paraît alors Jeanne, la servante du vieil avocat, qui vient se plaindre du mal qu'elle a en servant un vieux fou et une maîtresse querelleuse et jalouse. Survient celle-ci, qui, pour donner raison au portrait que sa servante vient de faire d'elle, commence par la quereller.

Venant ensuite à la question principale, elle emmène Jeanne pour l'aider à rompre les intrigues de son mari. L'une et l'autre parties, arrive Antoinette, qui déplore sa situation, d'autant plus fâcheuse, dit-elle, que depuis quelque temps, elle n'a aucune nouvelle du capitaine. Puis, paraissent l'avocat et une voisine, puis maître Jean, clerc du

premier, qui revient du Palais avec un énorme appétit. Il fait une description assez comique de la vie à laquelle lui et ses camarades sont assujettis; après quoi, se souvenant que son patron lui a proposé certain mariage, il sort pour aller y réfléchir et dîner.

L'avocat a, en effet, offert Antoinette à son clerc avec une charge d'huissier ou de clerc du greffe pour la dot; celui-ci accepte, et l'avocat, tranquille alors de ce côté, invente la nouvelle que le capitaine vient d'être tué à la prise du Havre, et, faisant part de la chose à sa femme, lui dit que leur devoir est de faire au plus tôt une position définitive à Antoinette en lui donnant un mari, par exemple, maître Jean, à qui on achètera une charge. La dame, qui a bon cœur et qui, du reste, n'est pas fâchée d'être débarrassée de la belle, non-seulement accueille les projets de son mari, mais encore le presse de les mettre à exécution. Cependant, le jeune avocat, que son valet Potiron a instruit de tout, fait tous ses efforts auprès d'Antoinette pour la détourner de ce mariage. C'est en vain. Sachant que son jeune

amant ne peut pas la prendre pour femme sans dot, elle déclare qu'elle aime mieux épouser Jean que de ne pas avoir de mari. Tout à coup, revient le capitaine, et tous les projets s'écroulent. Qu'on soit pourtant sans inquiétude : les choses vont encore bien mieux s'arranger. A l'instant, arrive chez l'avocat, pour un important procès qui a été gagné, un vieux gentilhomme qui reconnaît Antoinette pour sa fille, et la marie au jeune avocat en achetant à celui-ci une charge de conseiller au Parlement. Ce n'est pas tout. Comme il faut que tout le monde soit content, le même gentilhomme promet une de ses nièces au capitaine, ainsi dépossédé d'Antoinette, donne tous les dépens du procès gagné au vieil avocat, cent écus d'épingles à sa femme, obtient une petite charge pour le clerc et même habille les domestiques de neuf pour la noce. Et tout est pour le mieux et dans le meilleur des mondes possible — de comédie.

Jean-Antoine de Baïf, né en 1532, à Venise, et mort à Paris, le 9 septembre 1589, était fils naturel de Lazare de Baïf (ambassa-

deur de François 1ᵉʳ dans cette première ville), poète et auteur de traductions en vers de l'*Electre* de Sophocle et de l'*Hécube* d'Euripide. Naissance oblige poète, à son tour, outre quantité de poésies, Jean-Antoine composa deux pièces : *Antigone*, tragédie en vers de dix syllabes, simple traduction de Sophocle, et *le Brave*, comédie en vers de huit syllabes, imitée de Plaute. Ajoutons que Charles IX, qui l'avait nommé secrétaire de sa chambre, lui donna, en 1570, des Lettres patentes pour changer en « Académie de poésie et de musique » les réunions qui se tenaient chez lui, au faubourg Saint-Marceau, mais que cet essai d'Académie mourut avec notre auteur.

Le Brave n'étant guère qu'une traduction du *Miles Gloriosus* de Plaute, et ne contenant aucun passage remarquable, avec ses vers durs et irréguliers, nous n'en donnerons ni analyse ni extrait. Nous dirons seulement que cette pièce fut jouée devant Charles IX et sa cour à l'hôtel de Guise, le mardi 28 janvier 1567, « pour demonstrance d'allégresse publique en la paix et tranquillité commune de

tous les princes et peuples chrétiens de ce royaume », comme l'indique le titre de l'imprimé, en ajoutant que, dans les entr'actes, on « récita » cinq chants, qui étaient des cinq auteurs suivants : Ronsard, Baïf, Desportes, Filleul (auteur de la pastorale des *Ombres*, représentée au château de Rouen, le 29 septembre 1566) et Belleau.

Pierre de Larivey, né à Troyes, mort vers 1612, se fit prêtre et devint chanoine de Saint-Etienne de Troyes ; ce qui ne l'empêcha pas de se livrer à des œuvres plus que profanes, à commencer par son théâtre, qui se compose de neuf comédies (en prose), imitées d'auteurs italiens : *Le Lacquais, la Vefve, les Esprits, le Morfondu, les Jaloux, les Escolliers, les Fidelles, la Constance* et *les Tromperies*.

Dans ces pièces, l'intrigue tient plus de place que les caractères ; mais elles offrent un dialogue naturel, un style franc et vigoureux, des passages d'un véritable comique et la première silhouette de personnages devenus classiques, comme Frosine et Scapin.

Nous donnerons l'analyse des *Esprits*, qui

passent pour la meilleure pièce de Larivey et furent joués entre 1572 et 1579.

Deux frères, Urbain et Fortuné, fils de Séverin, homme aussi avare que riche, font du mieux qu'ils peuvent pour donner raison au proverbe : « A père avare fils prodigue». L'un fait la débauche avec une fille nommée Féliciane, chez son père, en l'absence de celui-ci ; l'autre, qui est chez son oncle Hilaire, entretient une maîtresse, Apolline, qui prête d'accoucher, a été renfermée par sa tante dans un couvent, dont celle-ci est abbesse ; ce qui tourmente fort le pauvre amant.

Urbain et Féliciane sont à table et espèrent encore de longues heures de tête-à-tête, quand tout à coup le valet Frontin annonce le retour du père, le bonhomme Séverin. Comment faire ? « Rassurez-vous, dit Frontin à Urbain, effrayé. Si vous voulez suivre mon conseil, vous vous tirerez de là. » Il lui glisse quelques mots à l'oreille et court au-devant du père, à qui il fait accroire que « les esprits malins » se sont emparés de sa maison, (1)

(1) Depuis, Monfleury s'est servi de cette idée, dans le premier acte de son *Comédien-*

qu'ils y font un vacarme étrange et accablent les passants de pierres et de tuiles. En effet, à peine Séverin s'approche-t-il qu'il voit par lui-même les preuves de ce que vient de lui apprendre Frontin. Il déplore son malheur et, comme il laisse échapper le mot de bourse, Frontin lui demande si la bourse aux deux mille écus est dans la maison. « Et où prendrais-je deux mille écus ? » réplique brusquement Séverin. Il renvoie au plus tôt le valet sous un prétexte quelconque : c'est qu'il a sous son manteau une grosse bourse qu'il portait chez lui et que maintenant il veut cacher ailleurs, et pour cause. Mais où trouver un endroit assez sûr ! Enfin, il se décide à creuser un trou pour y mettre son trésor, et, le déposant religieusement dedans : « Eh ! mon petit trou, mon mignon, dit-il, je me recommande à toi ! Or sus ! au nom de Dieu et de saint Antoine de Padoue ! » Malheureusement, il a été vu par Désiré, qui aime sa fille Laurence et qui, déclarant l'argent de bonne prise, pour la dot de celle-ci,

poète, et aussi Regnard, dans son *Retour imprévu*.

le prend et met des pierres en place dans la bourse.

Bientôt, cependant, on revoit Séverin, avec Frontin, qui promet de l'adresser à un homme assez habile pour forcer les « esprits » à quitter sa maison. L'avare revient bientôt avec l'homme en question, maître Josse, qui commence ses conjurations. Frontin, qui répond, de l'intérieur de la maison, pour les esprits, consent enfin à la quitter, et offre trois moyens pour eux de constater leur départ : ou réduire la maison en cendre, ou prendre le rubis qui est au doigt de Séverin, ou d'entrer dans le corps de celui-ci. Séverin, quoique fort étonné que les esprits aient vu sa bague, qui est cachée par un gant, consent à la sacrifier; mais, comme il a peur de ne pas pouvoir supporter leur vue, il prie le sorcier Josse de lui bander les yeux. Frontin en profite pour lui prendre la bague, et Urbain et Féliciane pour sortir. Séverin entre ensuite dans la maison désensorcelée, et Raffin arrive et instruit l'avare qu'Urbain, son fils, vient de lui emprunter de l'argent sur un rubis qu'il croit faux. Peut-être l'af-

faire va-t-elle se tirer au clair par la montre du bijou ; mais Frontin survient à propos et fait passer Raffin pour un fou. Resté seul, Séverin court au trou pour revoir son argent, et, trouvant des cailloux à la place, tombe de désespoir, dans des divagations dont Molière s'est souvenu au quatrième acte de l'*Avare*. Il sort en déclarant à Frontin, qui est accouru à ses cris, qu'il veut aller trouver le lieutenant-criminel et faire emprisonner tout le monde.

Le quatrième acte, qui suit, est presque tout entier rempli de perplexités d'Hilaire, frère de Séverin, qui est assez embarrassé à consoler l'avare et à apaiser, en même temps, l'abbesse du couvent où Appoline vient d'accoucher d'un beau garçon.

Enfin, tout s'arrange au cinquième acte, dans un dénouement auquel Molière paraît avoir encore emprunté. Un riche marchand nommé Gérard, huguenot qui a échappé au massacre de la Saint-Barthélemy, arrive tout exprès pour se déclarer le père de Féliciane. Raffin le présente à l'avare en lui disant qu'il la trouvé dans le moment même. L'a-

vare, qui croit qu'il est question de sa bourse, répond en conséquence. Gérard et Raffin, qui ne comprennent rien à ce quiproquo, prennent le bonhomme pour un fou et vont trouver Hilaire.

Celui-ci a réussi heureusement auprès de l'abbesse en lui promettant de donner un époux le jour même à Appoline. Se prêtant aux circonstances, Désiré, qui tient la bourse de Séverin, la lui rend, et ce dernier consent à son mariage avec Laurence. Il ne veut pas entendre parler de dot; mais Hilaire s'en charge. Un second mariage, assez inattendu, achève le dénouement : celui d'Urbain et de Féliciane.

Antoine de Montchrétien, sieur de Vatteville, né à Falaise, en 1575, d'un apothicaire, et mort en 1621, au moment où il organisait une révolte calviniste en Normandie, et après avoir eu une foule d'aventures, dont l'une, un duel, l'avait forcé de se réfugier en Angleterre, fit marcher de front des choses assez étrangères l'une à l'autre, publiant un *Traité d'économie politique* et s'occupant, en même temps, de poésie et de théâtre.

Ses tragédies sont : *Sophonisbé,* en cinq actes, avec chœurs, la première en France faite sur ce sujet ; *Les Lacènes ou la Constance; David ou l'Adultère; Amon ou la Vanité; Hector ;* une *Bergerie* en cinq actes en prose ; *l'Ecossaise ou le Désastre*

Nous dirons un mot de cette dernière pièce, la première qui ait été inspirée par la tragique destinée de Marie-Stuart, moins de vingt ans après la mort de cette reine.

Dans cette pièce, qu'il dédia à Jacques Ier, fils de la reine décapitée, l'auteur a bien conservé le fond de l'histoire et même assez généralement le caractère de Marie Stuart ; seulement, il a rejeté, autant qu'il a pu, la conduite d'Elisabeth sur ses favoris.

« C'est au commencement du quatrième acte que Marie-Stuart s'entend signifier son arrêt de mort. Tout le reste de l'acte est rempli de ses plaintes. Au cinquième, un messager raconte sa mort héroïque. Le chœur des femmes veut la pleurer ; mais le messager leur dit de changer ces cris funèbres en des chants de fête, pour célébrer la mort d'une martyre ; ce qu'elles font et ce qui termine la pièce.

En somme, cette pièce est assez faible ; cependant, elle dut avoir un certain succès quand elle parut sur la scène, en 1605, dix-sept ans à peine après le dénoûment de la trop véritable tragédie dans laquelle Marie Stuart perdit la vie.

Pichou (de), né à Dijon, en 1597, assassiné à Paris, en 1631, a laissé diverses pièces qui lui valurent les bonnes grâces de Richelieu, et lui firent une certaine réputation dans le public. On cite surtout : *les Aventures de Rosiléon*, comédie tirée de l'*Astrée*; *la Fille de Scyre*, pastorale; *les Folies de Cardénio*, comédie tirée de *Don Quichotte*.

Voici quelques mots sur cette dernière pièce, jouée en 1629.

C'est, en même temps, la première œuvre dramatique de l'auteur et la première qu'on ait emprunté au célèbre livre de Cervantès. Elle est, du reste, passable dans la forme, comme on en jugera par l'extrait suivant, qui est comme la morale de l'histoire, tirée par Sancho Pança :

Qu'on ne m'en parle plus : je connais clairement
Que tout cet appareil est un déguisement.

Mais si je suis jamais dans mon petit ménage,
Si je puis une fois retrouver mon village,
On m'ôteroit les yeux, on pourrait m'écorcher,
Pour me faire quitter l'ombre de son clocher !
Au diable soit le maître et sa chevalerie !
Ce pénible métier vient de sa rêverie.
J'ai tout quitté pour lui, mes enfants, ma maison ;
J'ai souffert mille maux, j'ai perdu mon grison.
O dieux ! que je connais mon espérance vaine !
Que j'ai mal employé ma jeunesse et ma peine !

III. — L'ancienne École.

L'École de Jodelle ne doit pas nous faire oublier complétement l'ancienne école, c'est-à-dire les auteurs et les œuvres qui continuèrent l'ancien répertoire de farces, sotties et moralités, sous d'autres noms et avec des modifications et des améliorations empruntées à la nouvelle école, et furent comme des intermédiaires effacés entre la *Farce de Maistre Pathelin* et *Tartuffe :* nous allons parler des plus marquants des uns et des autres.

C'est d'abord, dans l'ordre du temps, une farce anonyme en un acte, en vers, les *Femmes sallées*, jouée en 1558.

Deux amis, Marceau et Julien, ont épousé des femmes très-douces. Cette douceur, si extraordinaire chez le sexe faible,

est, en même temps si grande, qu'elle paraît un défaut aux maris et qu'ils cherchent un moyen de le corriger. On convient d'aller trouver.

...: Maistre Macé, lequel est
Grand philosophe : s'il luy plaist,
Aigres les fera tous deux.

Les maris arrivent chez le « grand philosophe », qui nous apprend, dans un court monologue, que toute sa magie consiste à duper ceux qui s'adressent à lui, et ils exposent leurs cas, qui est d'avoir des femmes trop douces.

MAISTRE MACÉ.
Il les faut saller seulement...

MARCEAU.
Or, ça ! les sçauriez-vous saller,
Qui bon argent vous donneroit.

MAISTRE MACÉ.
Amenez-les moy, amenez.

Les deux maris donnent chacun une pistole au philosophe et vont chercher leurs femmes. Ils reviennent avec elles et les confient à Maître Macé, qui, les maris partis,

conseille aux deux femmes de n'être plus si douces avec eux, puisqu'ils sont assez bêtes pour ne pas apprécier leur rare qualité, et de se rendre les maîtresses à la maison. Les femmes promettent de suivre l'avis, et elles le suivent sans plus tarder ; car, les maris revenant pour les reprendre, Gillette, femme de Marceau, apostrophe ainsi celui-ci et son compère pour commencer :

>Sont vos fièvres quartaines,
>Vilains et gaudisseurs infâmes !
>Faites-vous donc saller vos femmes
>Pour acquérir un deshonneur !

Françoise, femme de Julien, chante, à son tour, son antienne, et toutes deux daubent leurs maris à qui mieux mieux, et ne les laissent que pour leur en promettre autant à la première occasion. Aussi, nos deux imbéciles, toujours mécontents, les trouvent-ils beaucoup trop salées.

MARCEAU.
>Je suis de ce coup mal content :
>Le Diable emporte le sallage !

L'un et l'autre s'empressent de retourner

chez Macé pour y porter remède; mais c'est en vain. « Les douces, dit-il,

> Les douces je sçai bien saller,
> Mais touchant de dessaller, point.

JULIEN.

> Nous voici donc en piteux point.
> Or bien, il nous faut endurer
> Sans aucunement murmurer.
> Ainsi celui ne se contente
> D'une femme douce et plaisante
> Qui faict un honneste devoir,
> Mérite, comme vous avez peu voir,
> D'en avoir une fort fascheuse,
> Mal plaisante et mal gracieuse.

C'est la morale des *Femmes sallées*, qui sont évidemment inspirées par la *Farce de celui qui avait épousé une femme mute*, (dont nous avons parlé en l'attribuant à Rabelais), mais qui restent bien loin derrière.

Nous avons, d'un « maistre Jean Bretog, de Saint-Sauveur de Dyme », qui n'est pas autrement connu, une *Tragédie à huit personnages traictant de l'amour d'un serviteur envers sa maîtresse et de tout ce qui en advint*, jouée, croit-on, en 1561.

Voici quelques mots de cette pièce, dont nous ne parlons ici que parce qu'elle tient beaucoup de la moralité avec ses personnages de Service et Jalousie.

Loin de chercher à séduire sa maîtresse, le valet répond tout simplement à la passion de celle-ci, croyant peut-être qu'en bon serviteur, il doit faire tout ce qu'elle désire. Le mari, qui les surprend, n'est pas tout à fait de cet avis et fait conduire le valet trop zélé devant le prévôt. Pendant le procès, où l'accusé avoue le « délit », le mari meurt ; mais les choses n'en suivent pas moins leur cours. Le valet est condamné à être pendu, et la sentence s'exécute, après que le malheureux lui-même a dit au bourreau :

Là, sus, en poinct, archier ! fais ton devoir,
Exécutant l'arrest de la justice.

Nous soupçonnons vaguement que cette pièce a dû être une vengeance « poétique » de l'auteur, faute d'avoir pu en trouver un autre contre le valet qui s'était permis de le représenter auprès de sa femme sans procuration.

Passons à une farce intitulée : *Les morts et les vivants,* qui fut jouée vers 1573.

Nous ne connaissons cette pièce que par les *Diverses leçons* de Louis Guyon; mais, comme son récit donne justement l'histoire sur laquelle elle fut faite, le lecteur nous saura peut-être gré de lui transcrire ici un passage de notre auteur, qui vaudra au moins autant qu'une analyse de la pièce elle-même :

« En l'an 1554, au mois d'aoust, un avocat tomba en telle mélancolie et aliénation d'entendement qu'il disoit et croyoit estre mort ; à cause de quoi il ne voulut plus parler, rire ni manger ni mesme cheminer, mais se tenoit couché... Enfin, il devint si débile qu'on attendoit d'heure à heure qu'il dût expirer, lorsque voicy arrivé un neveu de la femme du malade, qui, après avoir tâché à persuader son oncle de manger, ne l'ayant pu faire, se délibéra d'y apporter quelque artifice pour sa guérison. Par quoy il se fit envelopper dans une autre chambre d'un lincéul à la façon qu'on agence ceux qui sont décédez pour les inhumer, sauf qu'il avoit le

visage découvert, et se fit porter sur la table de la chambre où étoit son oncle, et se fit mettre quatre cierges allumés autour de lui, et avoit commandé aux enfants de la maison, serviteurs et chambrières, de contrefaire les plorans autour de lui. Somme, la chose fut si bien exécutée qu'il n'y eut personne qui eût pu se contenir de rire, mesme la femme du malade, combien qu'elle fut fort affligée, ne s'en put tenir, ni le jeune homme inventeur de cette affaire, qui, appercevant aucun de ceux qui estoient autour de lui faire laides grimaces, se prit à rire. Le patient pour qui tout cela se faisoit, demanda à sa femme que c'estoit qui estoit sur la table ; laquelle répondit que c'estoit le corps de son neveu décédé. « Mais, répliqua le malade, comment seroit-il mort, veu qu'il vient de rire à gorge déployée? » La femme répond que les morts rioient. Le malade veut en faire l'expérience sur soi, et, pour ce, se fait donner un miroire, puis s'efforça de rire, et, connaissant qu'il rioit, se persuada que les morts avaient cette faculté, qui fût le commencement de sa guérison. Cependant, le jeune homme,

après avoir demeuré environ trois heures sur cette table estendu, demanda à manger quelque chose de bon. On lui présenta un chapon, qu'il dévora avec une pinte de bon vin ; ce qui fut remarqué du malade, qui demande si les morts mangeoient. On l'assura que ouy. Alors, il demanda de la viande, qu'on luy apporta, dont il mangea de bon appétit. En somme, il continue à faire toutes actions d'homme de bon jugement, et peu à peu cette cogitation mélancholique lui passa. Cette histoire fut réduite en farce imprimée, laquelle fut jouée devant le roi Charles neufviesme, moy y estant. »

Nous arrivons à une *Histoire tragique de la pucelle de Dom-Remy, aultrement d'Orléans*, « nouvellement départie par actes et représentée par personnages », comme dit le titre.

Elle a pour auteur le père jésuite Fronton du Duc, et devait être représentée en mai 1580, aux bains de Plombières, pour « amuser » Henri III et sa femme ; mais une épidémie fit fuir ceux ci et avorter le projet d'amusement.

On mange des merles, faute de grives. L'auteur se consola des « majestés » avec une « altesse », le duc de Lorraine Charles III, devant qui sa pièce fut jouée le sept septembre suivant et qui en fut même si satisfait, que, remarquant qu'il avait une robe toute déchirée (que cette robe déchirée était donc là à propos !), il lui donna cent écus d'or pour s'en acheter une autre.

Voici deux extraits de cette pièce, faite pour « amuser » et dont la charpente, ses idées et les vers sont également mauvais.

Le premier est tiré du second acte : les Français et les Anglais profitent d'une trêve pour se dire des aménités.

<div style="text-align:center">Iᵉʳ SOLDAT ANGLOIS.</div>

Va, malheureux françois !

<div style="text-align:center">IIᵉ SOLDAT D'ORLÉANS.</div>

 O bourguignon salé !

<div style="text-align:center">SOLDAT BOURGUIGNON.</div>

Rens, gascon, les oignons que tu as avallés !

<div style="text-align:center">SOLDAT GASCON.</div>

O dogues d'Angleterre ! ah ! ils font les superbes,
Ceux qui en leur pays ne mangent que des her-
Chien, voilà des os ! [bes !

1^{er} SOLDAT ANGLOIS.

O gentil perroquet !
Chante, tu es en cage, déploye ton caquet.

Passons au cinquième acte. Un messager vient rendre compte à un gentilhomme français de la mort de la pucelle :

A peine elle achevait (une prière) quand le bour-
[reau farouche
Lui a d'un fer tordu bridé toute la bouche.

(*On la jette ensuite dans le feu.*)
Lors vous eussiez ouy les voix des assistants :
« Coupe, coupe, bourreau, la corde et plus n'at-
Tu l'as assez rôtie ! » [tends !

LE GENTILHOMME.

O cruauté horrible !
Où est le fier lyon, le tigre tant terrible,
Le Bussyre (?) qui passe en cruaulté ceux-ci ?

Maintenant à Jean du Virey, sieur du Gravier et à ses tragédies. Né aux environs de Caen, il prit la carrière des armes en 1571, sous le maréchal de Matignon, lieutenant-général de la Normandie, qui le protégeait et lui fit avoir bientôt le commandement de la ville et du château de Cherbourg.

Retiré à Valognes après les guerres de religion, il employa ses loisirs à des travaux littéraires. Ayant traduit en vers le livre des Machabées, il s'imagina de faire une tragédie de cette traduction. Mis en goût par cette première pièce, qu'il intitula : *la Machabée* et présenta à la maréchale de Matignon dans une épître dédicatoire du 25 mars 1596, il en composa une seconde, toujours sur le même sujet, avec le titre de *Tragédie divine et heureuse victoire des Machabées sur le roy Antiochus*, qu'il fit paraître en 1600, en la dédiant à l'évêque de Constances.

Nous n'avons pas besoin de dire que ces deux prétendues tragédies, qui ne furent pas jouées et qui ressemblent aux anciens mystères, simples traductions, en mauvais vers, du Livre des Machabées, sans aucune division d'actes ni de scènes, n'existent pas comme pièces.

Voici, à titre de curiosité, un passage de la première : ce sont des imprécations que lance à Dieu Antiochus, voyant la foudre tomber sur son palais et le réduire en cendres :

Garde le ciel voûté, ses flambeaux et sa nue ;
Je ne veux plus de toy, car la paille est rompue,
Entre nous pour le seur. Je désire bien mieux
Commander aux Enfers qu'estre second aux
[cieux.
Un jour, aux lieux profonds, je feroy bien pa-
[roistre
A Pluton où je suis que je veux estre maistre !

Arrivons à Du Souhait. On ne connaît rien de lui que les œuvres littéraires qui sont restées sous son nom.

Outre une mauvaise traduction de l'*Iliade*, avec une continuation de sa façon, et l'histoire des événements qui ont précédé la guerre de Troie, il a laissé une tragédie, *Radégonde, duchesse de Bourgogne*, et une pastorale, *Beauté et Amour* (1596).

La « pastorale » n'est qu'une ennuyeuse et froide allégorie. La Beauté et l'Amour se disputent la préférence. Leur querelle est terminée par un jugement où la Beauté a l'avantage.

Quant à la « tragédie », en voici le sujet en deux mots :

Radégonde, épouse de Ferdinand, duc de Bourgogne, est éprise d'amour pour Floran,

favori de son mari. Reçue comme la femme de Putiphar, elle se venge comme elle, en dénonçant Floran au duc pour un audacieux qui a osé lever les yeux sur elle.

Le duc interroge Floran, et, en même temps qu'il se persuade de l'innocence du jeune homme, il découvre l'amour de celui-ci et de sa nièce.

La duchesse, à qui son mari fait part de cette découverte, fait de tels reproches à la jeune fille, dont elle est jalouse, que la malheureuse se perce le sein d'un poignard. Survient Floran, qui, fou de douleur, ne tarde pas à faire comme elle. Le duc, arrivant à son tour, demande l'explication de ce tragique spectacle. Voici la fin de la pièce :

FLORAN.

Vostre langue, monsieur, à causé notre mort.

MARCELINE.

Vostre nièce, jalouse, a quitté la première
Après mille regrets, la vie et la lumière ;
Puis Floran est venu, et, du mesme cousteau
De sa main homicide, a cherché le tombeau.

FERDINAND, *à Radégonde.*

Perfide créature et mensongère femme,
Qui, pour cacher ta faute et pour couvrir ton
As causé le trespas de ces amans icy [blasme,
Il faut que maintenant tu en meures aussi !

(Il tue Radégonde).

Farce joyeuse et profitable à un chascun, contenant la ruse, meschanceté et obstination d'aucunes femmes, par personnages, sçavoir : le mary, le serviteur, la femme, le serrurier. Tel est le titre, — un peu long, — d'une farce anonyme, jouée vers 1596 et évidemment inspirée par les *Femmes salées.*

Le mari trouve sa femme si méchante, qu'il envoie son serviteur chercher le serrurier pour inventer un moyen capable de la mettre à la raison ; ce à quoi l'ouvrier réussit, au grand contentement du mari et de confrères dans le même cas. Ces serrures ne sont guère bonness dans la réalité ; mais elles font rire ; ce qui est quelque chose.

Jacques Ouyn, né à Louviers, fit par dévotion un voyage à Rome, et à son retour, composa *Thobie,* « tragi-comédie », qui ne

fut probablement pas jouée, mais qui parut imprimée en 1597.

Cette pièce, qui suit le récit de la Bible à peu près pas à pas ne vaut pas grand'chose. Voici un passage du cinquième acte : c'est Thobie qui parle :

N'ai-je pas entendu mon amy Azarie ?
Je le voy, je le voy ! A propos, je te prie,
Quel discours a-t-il tint ? Avez-vous apporté
Racontez-moi comment Gabel s'est comporté.
L'argent qu'il nous devait ? Vous me semblez
Que songez-vous ainsi ? [tout blesme.

Arrivons enfin à la *Comédie des proverbes*, « pièce comique » en trois actes, en prose, jouée avec le plus grand et le plus juste succès en 1606 : ce sera pour la bonne bouche après tant de mauvaises choses.

D'abord deux mots de l'auteur.

Adrien de Montluc, prince de Chabannes, comte de Cramail (petit-fils du fameux maréchal Blaise de Montluc), né en 1568 et mort le 22 janvier 1646, fut l'un des « beaux-esprits » de la cour de Louis XIII.

Ayant d'abord composé une mauvaise farce, *les Jeux de l'inconnu*, dont le cardinal

de Richelieu se moqua avec raison, il prit sa revanche avec la *Comédie des proverbes* (qui tient probablement son nom des proverbes dont elle est remplie).

C'est, sans contredit, la meilleure pièce comique du temps. Elle est précédée d'un prologue plein de verve où le docteur Thesaurus vient captiver la bienveillance des spectateurs ; puis, la scène s'ouvre.

Un certain gentilhomme, plus riche en armoiries qu'en argent, aime Florinde, fille du docteur Thesaurus, vieil avare, et est aimé d'elle ; mais le père le repousse et lui préfère une sorte de capitan nommé Fierabras. Le pauvre Lydias ne trouve d'autre moyen de renverser les obstacles que d'enlever sa belle, et c'est pour exécuter ce projet que nous le trouvons au lever du rideau, devant la maison du docteur. Aidé d'Alaigre, son valet, et profitant de la nuit, il compte mener l'entreprise à bien. Florinde (c'est le nom de la jeune fille) descend, accompagnée de Philippin, valet de son père. Pour effrayer celui-ci, d'Alaigre feint de le frapper et perce une outre, qui laisse couler du sang,

dont la vue fait tomber en pâmoison le pauvre valet, comme si c'était le sien, et, malgré l'arrivée de quelques voisins, qui s'empressent de disparaître pour ne pas subir le sort prétendu de Philippin, l'enlèvement s'opère haut la main. L'acte se termine par une querelle que fait Thesaurus, arrivant, à sa femme Marie et à son voisin Bertrand lequel lui apprend cet enlèvement, pour ne l'avoir pas empêché ; puis, chacun rentré chez soi, par une conversation entre Lidias, Florinde et les deux valets, qui reviennent pour cela, — un peu naïvement, avouons-le, — devant la porte du docteur Thesaurus.

Enfin, d'Alaigre, en sortant, dit « aux violons » : « Soufflez, ménétriers, l'épousée vient ! » ce qui est la plus ancienne preuve de l'usage introduit au théâtre de faire remplir les entr'actes par de la musique.

Au deuxième acte, Fierabras revient de ses expéditions pour épouser Florinde. Thesaurus lui apprend son enlèvement ; ce qui met en fureur l'illustre capitaine. Il va tout exterminer, si on l'en croit ; mais cela se borne à des rodomontades. Eux partis, Flo-

rinde, Lydias et Philippin (converti à la cause de Lydias, par reconnaissance, depuis qu'il a enfin reconnu que ce n'était pas son sang qui coulait), viennent attendre des nouvelles d'Alaigre, qu'ils ont envoyé à la découverte. Celui-ci arrive et fait un long récit des rodomontades et de la poltronnerie de Fierabras. Puis, ajoutant qu'il n'y a rien à craindre de lui, il déclare qu'il est temps de manger un morceau et fait faire à la compagnie un repas qui n'est pas la partie la moins comique de la pièce et qui est peut-être le premier qu'on ait mis en scène chez nous. On s'en donne tant, que bientôt on éprouve le besoin de dormir, et que l'on s'étend « à l'ombre, de peur des mouches, » après avoir quitté une partie de ses vêtements, comme si l'on était chez soi. A peine le dernier de nos personnages, a-t-il fermé l'œil, qu'arrivent deux bohémiens et deux bohémiennes, qui, traqués par le prévôt, profitent de l'occasion pour troquer leurs vêtements contre ceux des dormeurs. Ceux-ci s'éveillent enfin, mais trop tard : la farce est jouée. Ils la trouvent d'autant moins drôle, qu'ils savent, de

source certaine, que les bohémiens, qui leur ont laissé leurs loques, sont poursuivis, et qu'ils n'ont pas envie de se laisser pendre pour eux. Comment faire ?

En attendant, on décide, sur l'avis de d'Alaigre, de se servir de ce déguisement pour tromper le bonhomme Thesaurus et le faire consentir au mariage de sa fille avec Lidias.

A l'ouverture du troisième acte, nous retrouvons les quatre bohémiens malgré eux qui prennent des mesures pour bien jouer leurs rôles. Ils y arriveront; car les voilà déjà qui parlent argot comme père et mère. Arrive Fierabas, tout hors d'haleine. Il vient dire à Thesaurus que, malgré toutes ses recherches, il n'a pu avoir aucune nouvelle des fugitifs, mais qu'il a songé à un moyen sûr pour se mettre sur leurs traces : c'est de consulter des bohémiens.

On fait entrer les quatre en question, et on les méconnaît si bien que le docteur Thesaurus demande à Florinde de lui dire sa bonne aventure ; ce qu'elle fait de manière à émerveiller le bonhomme en lui racontant l'enlèvement de sa fille. Elle profite naturel-

lement de l'occasion pour conseiller à Thesaurus de consentir au mariage, et elle réussit à l'en persuader. De son côté, Fierabras interroge Philippin, qui a endossé les vêtements d'une bohémienne ; mais, peu flatté de ce que lui dit cette vieille, il la quitte pour Florinde, à qui il déclare son amour sans plus de cérémonies. La belle le reçoit assez mal ; cependant, elle ne brusque rien, de peur de découvrir le secret de la comédie. Enchanté des espérances qui lui sont laissées, le capitan donne une sérénade à Florinde.

La fête est troublée par l'arrivée imprévue du prévôt et de ses archers. Fierabras, abandonnant vers et musique, s'enfuit, comme s'il avait lieu de redouter la justice, et le prévôt entre dans la maison. Il y trouve Lidias, qu'il reconnaît pour son frère et qui lui raconte son aventure. On va chez le docteur Thesaurus, qui, heureux de retrouver sa fille et d'avoir un gendre frère du prévôt, consent à donner Florinde à Lidias, et tout se termine, au milieu de la joie générale, par le mariage des deux jeunes gens.

IV. — *Robert Garnier.*

PRÉCÉDEMMENT, nous avons vu les auteurs formant, pour ainsi dire, l'école de Jodelle ; nous venons de voir aussi ceux qui suivirent l'ancienne école : il en est d'autres qui, tout en s'inspirant de la première et en suivant la même voie, dépassèrent Jodelle en talent, et, ouvrant des horizons nouveaux, furent, à des degrés divers, comme des intermédiaires entre lui et Corneille, comme des jalons conduisant de l'un à l'autre.

C'est ceux-ci que nous allons étudier maintenant, en commençant par Robert Garnier, le premier en date.

Pour suivre plusieurs des derniers dans leurs œuvres, nous serons amenés à dépasser de beaucoup *le Cid* (1636), que nous avons

marqué comme devant ouvrir notre quatrième époque ; mais on n'en sentira que mieux combien on est encore loin de cette œuvre capitale, et combien il était temps que Corneille arrivât pour mettre notre théâtre à la hauteur où, depuis près d'un demi-siècle, Shakespeare avait mis le théâtre anglais et Lope de Véga, le théâtre espagnol.

Robert Garnier, né en 1534, à la Ferté-Bernard, dans le Maine, et mort lieutenant-criminel au Mans, en 1590, se livra de bonne heure à la poésie, et non sans honneur, puisque, étant écolier à Toulouse, il emporta le prix de l'Eglantine aux Jeux Floraux. Sa femme qui se nommait Françoise Hubert, était, dit-on, poète elle-même ; mais ce devait être probablement à la façon de la femme de Colletet, qui, dit plaisamment La Fontaine, enterra sa plume avec son mari. Il a laissé les huit tragédies suivantes, où l'on rencontre pour la première fois l'observation scrupuleuse de l'alternative des rimes féminines et masculines, et qui le mirent au-dessus de tous les auteurs tragiques du temps par la force et la correction,

deux choses jusque-là inconnues, qu'il mit dans ses vers :

Porcie (1568) ; *Hippolyte* (1573) ; *Cornélie* (1574) ; *Marc-Antoine* (1578) ; la *Troade* (1579) ; *Antigone* (1580) ; *Bradamante* (1582) ; *Sédécie ou les Juifs* (1583).

Nous n'avons rien de particulier à dire sur la première. Quant à la seconde, *Hippolyte*, nous en donnerons une citation, ne fût-ce que pour permettre de comparer avec la *Phèdre* de Racine, dont le sujet est le même. Il s'agit de la déclaration de Phèdre à Hippolyte. On connaît le passage de Racine : voici celui de Garnier, qui en est malheureusement bien loin :

PHÈDRE.

... L'amour consume, enclos,
L'humeur de ma poitrine, et dessèche mes os ;
Il rage en ma mouelle, et le cruel m'enflamme
Le cœur et les poumons d'une cuisante flamme.

HIPPOLYTE.

C'est l'amour de Thésée qui vous tourmente
[ainsy ?

PHÈDRE.

Hélas ! voire, Hippolyte, hélas ! c'est mon soucy.

J'ai, misérable, j'ai la poitrine embrasée
De l'amour que je porte aux beautez de Thésée,
Telles qu'il les avoit lorsque, bien jeune encor,
Son menton cottonnoit d'une frisure d'or,
Quand il vit, estranger, la maison dédalique
De l'homme mi-toreau, nostre monstre crétique.
Hélas ! que semblait-il ? Ses cheveux crespelez
Comme soye retorce en petits annelets,
Lui blondissaient la teste, et sa face estoillée
Estoit, entre le blanc, de vermillon meslée.
Sa taille, belle et droite, avec ce teint divin,
Ressemblait esgallée à celle d'Apollin,
A célle de Diane et surtout à la vostre,
Qui, en rare beauté, surpassez l'un et l'autre.
Si nous vous eussions vu quand vostre géniteur
Vint en l'isle de Crète, Ariane, ma sœur,
Vous eust plustost que lui, par son fil salutaire,
Retiré des prisons du roi Minos, mon père.

Pour *Cornélie*, nous nous contenterons de dire que les sentiments romains pour la liberté sont assez bien exprimés, en regrettant toutefois que l'épouse de Pompée se borne à pleurer ses malheurs sans chercher à les faire cesser.

Marc-Antoine a été utile à la Chapelle pour sa *Cléopâtre*. Voici comment Garnier fait raconter la mort d'Antoine, qui, croyant

Cléopâtre morte, s'est frappé de son épée :

A ces mots le pauvre homme, esmu de grande
[joye,
Sachant qu'elle vivoit, à nous prier s'employe
De le rendre à sa dame. Et lors dessus nos bras
Le portons au sépulcre, où nous n'entrasmes pas;
Car la reine, craignant d'estre faite captive
Et à Rome menée en un triomphe vive,
N'ouvrit la porte, aincois une corde jeta,
D'une haute fenêtre, où l'on l'empaqueta.
Puis, les femmes, à elles, à mont le soulevè-
[rent,
Et à force de bras jusqu'au bout l'attirèrent.
Jamais rien si piteux au monde ne s'est veu.
L'on montoit d'une corde Antoine peu à peu,
Que l'âme estoit laissant, la barbe mal peignée ;
Sa face et sa poitrine estoit de sang baignée.
Toutefois tout hideux et mourant qu'il estoit,
Les yeux demi-couverts sur la reine jettoit,
Luy tendoit les deux mains, se soulevait lui-
[mesme ;
Mais son corps retombait d'une faiblesse extrême!
La misérable dame ayant les yeux mouillés,
Les cheveux sur son front sans art esparpillés,
La poitrine de coups sanglantement plombée,
Se penchoit contre bas à teste recourbée,
S'enlaçoit à la corde et de tout son effort,
Courageuse, attiroit cet homme demi-mort.
Le sang luy dévaloit au visage de peine,

Les nerfs lui roidissoient, elle était hors d'ha-
[leine.
Le peuple, qui là-bas, amassé, regardoit,
De gestes et de voix à l'envi luy aidoit.
Tous crioient, l'excitoient, on souffroient en
[leur ame,
Peinans, suans, ainsi que cette pauvre dame.
Toutefois, invaincue, ce travail dura tant,
De ces femmes aidée et d'un cœur si content,
Qu'Antoine fut tiré dans le sépulcre sombre,
Où je croy que des morts il augmenta le nom-
[bre.

Le sujet d'*Antigone* est connu de tout le monde : voici quelques vers assez touchants de la pièce de Garnier :

O mon fils, mon cher fils, ma crainte et mon
[espoir,
Que j'ay tant souhaité, tant désiré de voir !
Vous me privez du bien que je devois attendre,
Nous venant assaillir au lieu de nous défendre !
Hélas ! faut-il, mon fils, mon cher fils, eh ! faut-il,
Qu'au retour désiré de vostre long exil,
Par le commun esclandre en larmes je me noye,
Au lieu que je pensois ne pleurer que de joye !

Bradamante est intitulé « tragi-comédie », et c'est une des premières pièces qui aient porté ce titre.

L'auteur y a assez mal respecté les règles de ce genre de pièces, où les personnages côtoient l'action tragique sans y tomber ; cependant, ce n'est pas le plus faible de ses ouvrages.

Voici le fameux et court passage, dont il est parlé dans l'amusant *Roman comique* : il est adressé par un serviteur, Laroque, au prince Aymon :

Monsieur, entrons dedans : je crains que vous
[tombiez :
Vous n'estes pas trop bien asseuré sur vos pieds.

On se rappelle qu'un valet ayant été chargé du rôle de Laroque, qui n'est composé que de ces deux vers, les débita de la façon suivante, qui fit beaucoup rire :

Monsieur, entrons dedans : je crains que vous
[tombiez :
Vous n'êtes pas trop bien asseuré sur vos *jam-*
[*bes !*

Quant à la dernière pièce de Garnier, *Sédécie ou les Juifs*, en voici une courte analyse avec une citation :

Sédecias, roi de Juda, poussé par le roi d'Egypte, se révolte contre Nabuchodonosor, roi des Assyriens, avec qui il avait fait un traité de paix. Celui-ci envahit la Judée, emporte d'assaut la ville de Jérusalem, et toute la famille de Sédécias tombe en son pouvoir. C'est ici que commence la pièce. Anistal, mère de Sédécias, se jette aux pieds de Nabuchodonosor et implore sa clémence. Ecoutez : le discours est assez éloquent :

Ne nous refusez point. S'il n'estoit point d'of-
[fense,
Un roy n'auroit moyen de monstrer sa clémence,
Sire, il est tout certain, le crime d'un sujet
Sert aux bontés d'un roy d'honorable sujet,
Et plus le crime est grand que, vainqueur, il par-
[donne.
Et plus, en pardonnant, de louange il se donne,
C'est plus de se dompter, de dompter ses pas-
[sions,
Que commander, monarque, à mille nations.
Vous avez subjugé maintes belles provinces,
Vous avec combattu les plus belliqueux princes
Et les plus redoutés ; mais vous l'estiez plus
[qu'eux :
Tous ensemble n'estoient plus que vous belli-
[queux.

Mais, en vous surmontant, qui êtes indomptable,
Vous acquerrez victoire à jamais mémorable;
Vous avez double honneur de nous avoir défaits,
Et d'avoir, comme Dieu, pardonné nos méfaits.

Nabuchodonosor feint d'être touché et de pardonner à Sédécias; mais c'est pour se venger de lui plus cruellement que par la mort. Il ordonne qu'on le lui amène, et, après avoir fait égorger devant lui ses enfants et couper la tête au grand-prêtre (et le tout s'apprend naturellement par un récit), il lui fait crever les yeux. La pièce est terminée par Sédécias, aveuglé, qui reconnaît dans son malheur la juste punition de Dieu.

V. — Hardy.

ALEXANDRE Hardy, né à Paris, vers 1575 et mort vers 1630, eut un penchant si marqué pour le théâtre, qu'il s'engagea tout jeune encore dans une troupe errante, dont il fut « le poète », c'est-à-dire le fournisseur de pièces.

Revenu à Paris et attaché successivement à diverses troupes de la ville, notamment à celle du Théâtre du Marais, il était connu dès 1595.

Sa réputation ne fit que grandir, et il devint, plus qu'autrefois Gringore, comme le Scribe de son temps. Malheureusement, il fut loin d'acquérir la fortune de son trop heureux successeur, et c'est tout juste s'il parvint à ne pas mourir de faim, lui et sa famille, avec les deux ou trois écus qu'on lui accor-

dait pour chaque pièce. De plus, obligé de produire sans relâche, son théâtre se ressent de la précipitation d'un auteur qui se vantait de produire deux mille vers en vingt-quatre heures, et, dès 1635, il ne restait plus rien sur la scène des sept à huit cents pièces qu'il a, dit-on, laissées.

Il est vrai que celles de son contemporain Lope de Véga, qui eut une fécondité encore plus prodigieuse, sont encore l'honneur du théâtre espagnol; mais c'est que Lope de Véga avait le génie en plus.

Hardy ne vécut pas assez pour voir *le Cid* de son jeune et victorieux émule; mais on connaît son mot sur *Mélite :* « C'est une assez jolie farce. » Etait-ce la vengeance d'un auteur qui reconnaissait déjà son vainqueur ?

Quoi qu'il en soit, un mot de l'œuvre du vaincu.

« Dès qu'on lit Hardy, sa fécondité cesse d'être merveilleuse, dit Fontenelle, qui fait ainsi la critique générale du théâtre de notre auteur.

Les vers ne lui ont pas beaucoup coûté,

ni la disposition de ses pièces non plus. Tous sujets lui sont bons : la mort d'Achille et celle d'une bourgeoise que son mari surprend en flagrand délit : tout cela est également tragédie chez Hardy. Nul scrupule sur les mœurs ni sur les bienséances. Tantôt, on trouve une courtisane au lit, qui, par ses discours, soutient assez bien son caractère ; tantôt l'héroïne est violée ; tantôt une femme mariée donne des rendez-vous à son galant. Les premières caresses se font sur le théâtre, et ce qui se passe entre deux amants, on n'en fait perdre aux spectateurs que le moins qu'il se peut... »

Nous souscrivons volontiers à cette condamnation de Hardy par le neveu de Corneille, avec une remarque toutefois à la décharge de notre auteur : c'est que, si son théâtre est licencieux, la faute en est d'abord à la corruption qui régnait publiquement de son temps dans toutes les classes de la société et dont il ne fut que l'écho.

Voici la liste complète des quarante et une pièces publiées par Hardy lui-même : elles forment toutes celles qui nous restent de lui :

Les amours de Théogène et Cariclée (1601); *Didon se sacrifiant* (1603); *Scédase ou l'hospitalité violée* (1604); *Panthée* (1604); *Méléagre* (1604); *Procris ou la jalousie infortunée* (1605); *Alceste ou la Fidélité* (1606); *Ariane ravie* (1606); *Alphée ou la justice d'amour* (1606); *la Mort d'Achille* (1607); *Coriolan* (1607); *Cornélie* (1609); *Arsacome ou l'amitié des Scycthes* (1609); *Mariamne* (1610); *Alice ou l'infidélité* (1610); *le Ravissement de Proserpine* (1611); *la force du Sang* (1612); *La Gigantomachie* (1612); *Félismène* (1613); *Dorise* (1613); *Corine ou le Silence* (1614); *Timoclée ou la juste vengeance* (1615); *Elmire ou l'heureuse bigamie* (1615); *la belle Egyptienne* (1615); *Lucrèce ou l'Adultère puni* (1616); *Alcméon* (1618); *l'Amour victorieux ou vengé* (1618); *la mort de Daire* (1619); *la mort d'Alexandre* (1621); *Aristoclée ou le mariage infortuné* (1621); *Frégonde ou le Chaste amour* (1621); *Gésippe ou les deux amis* (1622); *Phraarte ou le triomphe des vrais amours* (1623); *Le Triomphe d'amour* (1623).

Nous nous garderons bien de nous perdre dans l'analyse de toutes ses pièces ; nous

nous contenterons de donner un passage de la moins mauvaise, *Mariamne,* dont le caractère principal est assez bien compris et dont le plan a été suivi de près par Tristan l'Hermite et Voltaire.

Voici comment Hérode s'exprime dans les fureurs où l'a jeté le récit de la mort de Mariamne :

Hélas ! tu n'as que trop mes cruautés dépeintes,
Que trop ouvert la bonde à mes pleurs, à mes
[plaintes,
Trop en mon âme mis de vautours, de bour-
[reaux !
O terre ! engloutis-moi dans tes caves boyaux !
Ouvre le plus profond de tes gouffreux abysmes,
Et plonges-y ce corps, chargé de tant de crimes!
Mariamne défaite! O astres incléments !
O ciel ! injuste ciel ! perfides éléments !
Et ne pouviez-vous pas résister à ma haine ?
Et ne deviez-vous pas me répondre sa peine ?
Marianne défaite ! ah ! je ne le crois pas !
L'univers tout entier pleureroit son trépas !
Phœbus, à qui ses yeux fournissoient de lumière,
Dormiroit pour jamais sous l'onde marinière !

VI. — *Théophile*.

THÉOPHILE Viaud, connu sous le nom de *Théophile,* né vers 1590, à Bousères-sainte-Radégonde, dans l'Agénois, mort le 25 septembre 1626, et fils d'un ancien avocat de Bordeaux, qui a laissé quelques poésies, vint, en 1610, à Paris, où ses vers ne tardèrent pas à le faire connaître et à l'introduire à la cour. Il fit aussi du théâtre, et sa tragédie de *Pyrame et Thisbé,* jouée en 1617, mit le sceau à sa réputation. Malheureusement, certaines poésies licencieuses le firent exiler en 1619. Il se retira à Londres. Ses amis et ses protecteurs ayant obtenu son rappel, il revint à Paris, où il crut devoir, on ne sait pourquoi, abjurer le protestantisme pour se faire catholique. On lui en sut, d'ailleurs si, peu gré,

que, soupçonné d'être l'auteur du *Parnasse satyrique* (1622), il fut poursuivi au criminel et condamné, par arrêt du Parlement, du 19 août 1626, à être brûlé en place de Grève. La sentence ne put être exécutée qu'en effigie, car il s'était empressé de ne pas attendre qu'elle le fût en réalité ; mais, découvert au Catelet, en Picardie, où il s'était réfugié après avoir erré pendant plusieurs semaines, il fut amené à la Conciergerie le 28 septembre, et renfermé dans le cachot qui avait servi à Ravaillac. Malgré cette fâcheuse coïncidence, jointe à sa terrible condamnation par contumace, la révision de son procès, qui dura deux ans, n'eut pas de dénoûment tragique, et il fut seulement condamné au bannissement.

Il faut croire, cependant, que ces deux ans de prison portèrent un coup fatal à sa santé ; car, retiré chez le duc de Montmorency, son ancien protecteur, il ne tarda pas à être atteint d'une fièvre lente qui finit par l'emporter, à Paris, où il était revenu, malgré l'arrêt de bannissement.

Théophile avait une imagination vive,

beaucoup d'esprit, des pensées parfois heureuses, mais assez peu de jugement et de goût ; ce qui fait que ses vers tombent souvent dans le puéril et dans le ridicule, témoin les deux qui suivent et dont s'est moqué avec raison Boileau, qui en aurait trouvé bien d'autres :

Ah ! voici le poignard qui du sang de mon maître
S'est souillé lâchement : il en rougit, le traître !

Outre *Pyrame et Thisbé,* on lui attribue une autre tragédie intitulée : *Pasiphaé,* qui ne fut jamais jouée, mais seulement imprimée.

Un mot de Pyrame et Thisbé (1).

Toute faible que cette tragédie nous paraisse, elle eut un grand succès et se conserva longtemps au théâtre. Ajoutons qu'elle le méritait ; car c'est la plus supportable des pièces du temps, sans en excepter celles de Garnier, et elle est même assez intéressante par sa conduite, alors nouvelle et assez habile.

(1) C'est, pensons-nous, le même sujet qui avait déjà inspiré, du moins en partie, *Roméo et Juliette ;* mais Shakespeare l'avait traité en auteur de génie.

Voici un des meilleurs passages de la pièce : c'est au quatrième acte, lorsque les deux amants prennent la résolution de s'enfuir ensemble :

THISBÉ.

Je serai bien heureuse, ayant et la fortune,
Et disgrâce, et faveur avecque toy commune....
Lorsque je n'auroi point d'espions à flatter,
Que je n'auroi parent ni mère à redouter,
Et qu'Amour, ennuyé de se montrer barbare,
Ne nous donnera plus de mur qui nous sépare.
Lors, je n'aurai personne à respecter que toy.

PYRAME.

Lors, tu n'auras personne à commander que moy.
Dessus mes volontés la tienne souveraine,
Te donnera toujours la qualité de reine.
Thisbé ! je jure ici la grâce de tes yeux,
Serment qui m'est plus cher que de jurer les
[dieux !

VII. — Racan.

De Beuil (Honorat), marquis de Racan, né en 1589, au château de la Roche Racan, en Touraine, sur les confins de l'Anjou et du Maine, et mort membre de l'Académie, en février 1670, ne fit que des études incomplètes et n'apprit guère que sa langue; cependant, cela ne l'empêcha pas de se faire remarquer de bonne heure par ses vers, qui avaient de la force, mais qui n'étaient pas assez travaillés, disait son très-difficile maître en poésie, Malherbe, ni d'avoir plus de génie que celui-ci, selon Boileau, qui ajoute, il est vrai, comme correctif, qu'il est plus négligé.

Il a laissé une « pastorale » intitulée : *Les Bergeries*, qui fut jouée en 1618, sous le nom d'*Arténice* (celui du personnage principal

de la pièce), avec des coupures pour le rendre scénique.

Comme cette pièce est le type d'un genre particulier et encore assez nouveau, dont Racan fut comme le véritable créateur, nous allons en faire l'analyse détaillée avec des citations.

La scène est ouverte par Alcidor, jeune berger inconnu, qui devance le jour pour s'entretenir des charmes de la bergère Arténice, qu'il aime et qui répond à son amour, et de son désespoir de voir les parents de sa belle la lui refuser pour femme. Lui parti, arrive Licidas, qui aime aussi Arténice, mais sans en être aimé, et qui vient implorer le secours du magicien Polistène. Celui-ci promet de désunir Alcidor et Arténice, s'il peut lui trouver une autre bergère qui aime ce berger. Licidas lui nomme Idalie, qui remplit les conditions voulues. Il ne reste plus, dit le magicien à Licidas, qu'à faire venir Arténice le consulter ; ce à quoi le jeune amoureux se promet de réussir. Tous deux éloignés, paraît, à son tour, Arténice, qui exprime tout l'amour qu'elle ressent pour

Alcidor, mais, en même temps, la crainte de s'engager à un berger inconnu. En effet, dans un rêve qu'elle raconte et qui lui paraît un avertissement céleste, la Nymphe de la Seine l'a menacée des plus grands malheurs si elle se lie à un autre qu'à un berger de son pays. Survient Silène, père d'Arténice, qui lui dit qu'il connaît son amour pour Alcidor, mais qu'il lui conseille de s'en guérir, puisqu'on ignore la naissance de ce jeune berger, et qu'il n'a que sa bonne mine pour toute richesse, et de songer plutôt à Licidas, qui est un berger très-riche. En voyant venir justement celui-ci, le père s'éloigne pour laisser les jeunes gens s'entendre. Suivant ce qui a été convenu avec Polistène, Licidas dit à Arténice qu'Alcidor lui est infidèle avec Idalie, et que, si elle veut s'en convaincre, elle n'a qu'à se rendre dans la grotte du magicien, qui lui fera voir les deux amoureux. Arténice, anxieuse, y consent, et l'acte finit par un chœur de jeunes bergères.

Au deuxième acte, nous sommes chez le magicien, qui fait voir à Arténice, dans un verre magique, Idalie et Alcidor goûtant

ensemble les plus douces privautés. Arténice, désespérée, prend la résolution d'aller finir ses jours dans un temple de Vestales. Alcidon survient ; mais Arténice s'éloigne sans vouloir l'entendre, et en le bannissant pour jamais de sa présence. Arrive alors Idalie, qui déclare son amour au jeune homme. C'est en vain : il lui répond qu'il aime et qu'il aimera toujours Arténice.

Au troisième acte, qui nous transporte dans le temple de la vestale Philotée, celle-ci instruit Arténice sur les engagements qu'elle veut prendre, et se retire. A peine est-elle seule, que paraissent Silène, son père, et Damoclée, père d'Idalie. Ils viennent pour arracher Arténice à sa résolution ; mais celle-ci résiste en se rappelant et en leur racontant la vision qu'elle a eue dans la grotte du magicien. Voici le récit de cette vision : c'est un des plus gracieux passages de la pièce :

Il présente à mes yeux le cristal enchanté,
Dont l'oracle muet m'appris la vérité,
Qui, trop longtemps cachée et trop tôt découverte,
A produit mon salut en produisant sa perte.

Je me sens toute émue en regardant les lieux
Que cette glace offrait à mes timides yeux,
Qui de tant de brebis dont la pleine est remplie,
Ne connurent d'abord que celles d'Idalie.
Je contemple ce bois si plaisant et si beau,
Qui fut de son honneur l'agréable tombeau.
J'entrevois son amant au pied d'une colline,
Qui gardait son troupeau dans la plaine voisine.
Son regard, à la fois, en tous lieux attaché,
Montrait assez le soin dont il était touché.
Là, ses moutons épars paissaient dans les cam-
[pagnes ;
Là, ses chèvres sautaient au sommet des mon-
[tagnes ;
Là, son mâtin, veillant pour le salut de tous,
Assurait leur repos de l'embûche des loups.
Il avise Idalie au milieu de la plaine ;
Il lui veut abréger la moitié de la peine :
Tous deux d'un pas égal s'avancent à la fois.
Ils traversent les prés, ils entrent dans le bois,
Sans avoir que l'amour pour complice et pour
[guide :
Il semble qu'à regret elle suit ce perfide.
La crainte et le désir la troublent en tous lieux :
La honte est dans son teint, et l'amour dans ses
[yeux.
Elle résiste un peu, mais c'est de telle sorte
Qu'on sait bien qu'elle veut n'être pas la plus
[forte.
Le cœur tout haletant, en vain elle tâchait
A modérer l'ardeur du feu qu'elle cachait ;

Mais enfin son amour triompha de sa honte ;
Enfin, de son honneur elle ne tint plus compte
Et, se laissant en proye au désir du berger, etc.

A ce récit, Damoclée, père d'Idalie, s'emporte contre Alcidor, de qui il a pris soin dès sa plus tendre enfance et qui l'en récompense si mal, et sort pour aller se venger. Cependant, Alcidor, désespéré de se voir repoussé par Arténice, est allé se jeter dans la rivière. Heureusement, il en est retiré par un autre berger nommé Cléante, qui l'amène, *par hasard,* dans le temple même ou Arténice s'est réfugiée. Alcidor se jette à ses pieds et l'attendrit, aussi bien que son père, Silène, qui, touché de tant de douleur de part et d'autre, consent au mariage des deux jeunes gens.

Au quatrième acte, le berger Tisimandre, amoureux d'Idalie, se plaint à elle des rigueurs qu'elle a pour lui, et elle lui avoue que c'est en vain qu'il l'aime, puisqu'elle a donné son cœur à un autre. A ce moment, survient Daramet, un des prêtres du druide Chindonnax, qui se saisit d'Idalie pour la mener au sacrificateur. Le prétendu tête-à-tête d'Idalie

et d'Alcidor qu'Arténice a vu dans le miroir enchanté du magicien et que Licidas a répandu, est la cause de la mort que va subir Idalie, comme nous l'apprend Damoclée, le père de celle-ci, lequel demande à Licidas d'oser répéter devant lui le récit de la faute de sa fille. Licidas dit que c'est inutile, puisqu'il le connaît déjà. Resté seul, la noirceur de la calomnie lui cause des remords; mais la honte de se démentir l'empêche de justifier Idalie.

Arrive le druide Chindonnax, suivi de Damoclée, qui est allé l'implorer. Il interroge d'abord Licidas, qui maintient son premier dire, puis Idalie elle-même. C'est en vain qu'elle se déclare innocente, les témoignages étant contre elle, et même les apparences, puisqu'elle avoue avoir rencontré Alcidor dans le lieu indiqué.

On va la sacrifier, lorsque Tisimandre paraît et demande à prendre sa place, parce qu'il ne veut plus vivre. Cependant, il demande qu'on lui présente celui qui accuse Idalie. Licidas paraît et répète une fois de plus sa calomnie. Mais, Cléante survenant

d'un air joyeux, et annonçant le mariage d'Arténice et d'Alcidor, il se trouble et laisse échapper l'aveu de son imposture, réclamant même la mort comme châtiment. Chindonnax fait enlever les chaînes d'Idalie et laisse celle-ci maîtresse du sort de celui qui a failli la perdre. Elle lui laisse la vie, et, touchée du dévoûment de Tisimandre, se rend à son amour et consent à être sa femme. Les sacrificateurs terminent l'acte par un chœur.

Au cinquième acte, un vieux berger qui, depuis plusieurs années, cherche Alcidor, demande à Cléante s'il n'en connaîtrait pas des nouvelles. Cléante lui dit que si, qu'Alcidor est justement dans le pays et qu'il va épouser Arténice, et il offre au vieux berger de le conduire au lieu où doit se faire le mariage. Eux éloignés, Alcidor, Arténice et tous les parents de celle-ci paraissent. Tout le monde se réjouit; seule la mère d'Arténice craint pour sa fille, connaissant comme celle-ci le mystérieux rêve. Elle communique si bien ses craintes à son mari, qu'il prend la résolution de marier Arténice à Tisimandre, qui lui est allié, en arrangeant, en même

temps, le mariage d'Alcidor avec Idalie, qui aime le jeune homme depuis longtemps. Ce changement inattendu est un coup de foudre pour Alcidor et Arténice.

A ce moment, arrivent Idalie et Tisimandre, dont les espérances de bonheur se trouvent également brisées. Enfin, apparaissent Cléante et le vieux berger, qu'Alcidor, en le voyant, appelle son père. Le vieux berger déclare qu'Alcidor n'est pas son fils, mais que c'est un enfant qu'il a trouvé il y a environ dix-neuf ans dans un berceau sur la Seine, entraîné par les eaux. Ceci rappelle à Damoclée la perte d'un petit garçon au berceau qu'il a faite dans le même temps et dans les mêmes conditions. Un bracelet que le vieux berger remet à Damoclée achève la reconnaissance d'Alcidor, qui se trouve être Daphnis, frère d'Idalie et cousin-germain d'Arténice; ce qui permet le double mariage d'Alcidor avec Arténice et de Tisimandre avec Idalie.

Cette pastorale est terminée par une épithalame dont nous détachons la strophe suivante:

Voici la nuit si longtemps différée,
Qui vient, alors qu'elle est moins espérée,
 Accomplir nos désirs.
Témoignez-y que toutes ces tempêtes,
En augmentant l'honneur de vos conquêtes,
 Augmentent nos plaisirs.

VIII. — Mayret.

JEAN de Mayret, d'une famille originaire de Westphalie, né à Besançon, le 4 janvier 1604, et mort à Paris, le 31 janvier 1686, entra tout jeune encore dans la carrière des armes en se signalant sous le duc de Montmorency, auquel il était attaché, dans la campagne contre le duc de Soubise, chef du parti huguenot, et, en même temps, dans la carrière des lettres en travaillant surtout pour le théâtre.

Il a laissé douze pièces, composées de 1620 à 1637 ; ce sont les suivantes :

Chriséida et Arimand, tragédie-comédie (1620) ; *la Silvie,* (1) tragi-comédie-pasto-

(1) L'usage à peu près général du temps était de mettre l'article devant un nom servant de titre, surtout au féminin : nous nous conformons à cet usage.

rale (1621); *la Silvanire ou la Morte vive,* tragi-comédie (1625); *les Galanteries du duc d'Ossonne,* comédie (1627); *la Virginie,* tragi-comédie (1628); *la Sophonisbé,* tragédie (1629); *Marc-Antoine ou la Cléopâtre* (1630); *le Grand et dernier Solyman,* tragédie (1630); *l'Athénaïs,* tragi-comédie (1635); *le Roland furieux,* tragi-comédie (1636); *l'Illustre corsaire,* tragi-comédie (1637); *la Sidonie,* tragi-comédie-héroïque (1637).

La première est tirée du roman de *l'Astrée,* comme une foule de pièces du temps.

Elle est un peu moins mauvaise que celles de Hardy; mais c'est tout ce qu'on peut en dire.

La Silvie, à propos de laquelle Mayret eut des démêlés avec Corneille, passe pour ce qu'il a fait de mieux; ce qu'il y a de certain, c'est qu'elle eut au théâtre un des plus grands succès qu'une pièce puisse avoir. Depuis longtemps on est revenu de cet engoûment, et avec d'autant plus de raison que cette pièce, qu'on a osé comparer au *Cid,* est au-dessous de la plus faible de Corneille, et sacrifie encore au mauvais goût du temps, témoin ce passage :

23.

SILVIE.

Plût aux Dieux vissiez-vous mon âme toute nue,
Pour juger de sa flamme !

THÉLAME.

Elle m'est trop connue.
J'aimerais beaucoup mieux te voir le corps tout
[nu.

La Silvanire, « tragi-comédie-pastorale », ne vaut guère mieux, malgré ses trois qualificatifs, et n'a vraiment pour qualités que la froideur et l'ennui.

Les Galanteries du duc d'Ossonne ne manquent pas d'un certain intérêt ; malheureusement, elles sont plus que légères dans le fonds et dans la forme. Par exemple, au troisième acte, le héros est couché avec une nommée Flavie, qu'il prend pour une vieille gouvernante et qu'il laisse tranquille naturellement. Mais Flavie soupire et parle, et le duc, étonné de la jeunesse de sa voix, se lève et va chercher une lumière pour savoir à qui il a affaire. Flavie, qu'il reconnaît pour une jeune veuve charmante, feint d'abord beaucoup de peur ; mais elle se laisse

assez vite rassurer et permet même au duc de se recoucher, à condition qu'il sera « sage » ; ce qu'il promet. Serment d'amoureux, serment de buveur.

Il est vrai que la toile s'empresse de baisser, de peur qu'il ne viole — ce serment. On le voit, c'est comme un conte de la Fontaine mis en scène — nous allions dire en action ; — cependant, à en croire l'auteur, « les plus honnêtes femmes fréquentaient cette comédie avec aussi peu de scrupule et de scandale que le Jardin du Luxembourg »; ce qui laisse supposer qu'il se passait bien des choses dans ce jardin.

La Virginie est la pièce que Mayret lui-même aime le mieux. Malheureusement, la paternité a partout la même faiblesse pour les rejetons mal venus. C'est une des pièces les plus faibles de l'auteur.

Le plan est mal construit, les scènes sont peu liées, les caractères faux, et la versification est tantôt ampoulée, tantôt pleine de trivialité.

La Sophonisbé, qui a eu longtemps du succès et qui a été pour Mayret le sceau de sa

réputation, reste sa meilleure pièce, et n'est pas sans mérite. La versification est assez châtiée ; le plan simple et clair est assez raisonnablement suivi ; les sentiments romains assez bien compris et exprimés. Cependant, cette pièce est loin d'être irréprochable au point de vue de la morale.

« Que dirait-on, a écrit avec raison Fontenelle, il y a un siècle et demi, si on voyait aujourd'hui une femme mariée écrire un billet galant à un homme qui ne songe point à elle ? Que dirait-on, si on voyait les deux confidentes observer l'effet des coquetteries qu'elle fait à Missinisse pour l'engager et se dire l'une à l'autre :

Ma compagne, il se prend...
La victoire est à nous, ou je n'y connais rien.

Marc-Antoine ou la Cléopâtre, qui a eu assez de succès, est assez bien conduite et la versification en a une certaine noblesse, inconnue jusqu'ici à l'auteur.

Le grand et dernier Solyman, « représenté par la troupe royale », est l'histoire, assez bien mise en scène, de la mort de Musta-

pha. C'est tout ce que nous en dirons.

Athénaïs et *le Roland furieux* sont deux pièces très-faibles, tant pour le plan que pour les vers.

Dans l'*Illustre corsaire,* dont l'auteur se flatte d'avoir imaginé le sujet, il a été assez mal inspiré.

Qu'on en juge. Des princes font des extravagances dignes de les faire renfermer, pour une princesse qui a été véritablement folle. Tout se termine par un mariage, qui est encore plus fou que les personnages.

Enfin, *Sidonie,* la dernière pièce de Mayret, est loin d'être sa meilleure ; ce qui prouve qu'il fit sagement en abandonnant dès lors le théâtre, où sa réputation, en somme, n'était pas établie sur des bases bien solides.

IX. — Rotrou.

JEAN Rotrou, né à Dreux, le 21 août 1609, mort dans la même ville, où il était lieutenant particulier et civil, assesseur criminel et commissaire examinateur, le 28 juin 1650, victime de son dévouement pendant la peste, s'occupa de bonne heure de théâtre.

Il fit jouer sa première pièce à dix-neuf ans, et, bientôt remarqué, fut un des collaborateurs ou plutôt des auteurs ordinaires de Richelieu.

Corneille l'appelait « son père », (1) et il mérita ce titre honorable, moins par ses

(1) On sait que Corneille avait trois ans de plus que lui, étant né en 1606 ; mais cette paternité s'entendait au moral, Rotrou ayant précédé Corneille au théâtre.

pièces, dont celles qui méritent d'être citées, et où il y a comme des éclairs cornéliens, *Saint-Genest*, *Wenceslas* et *Cosroès*, sont de 1646 à 1649, c'est-à-dire sont postérieures au *Cid*, que par sa conduite digne et modeste, en prenant, seul de tous les auteurs dramatiques du temps, la défense de ce chef-d'œuvre, et en adressant au grand tragique l'aveu suivant dès 1633, après *la Veuve* :

Juge de ton mérite, à qui rien n'est égal,
Par la confession de ton propre rival.

Voici la liste des trente-cinq pièces jouées sous son nom avec l'année de la représentation.

L'Hypocondriaque ou le mort amoureux, tragi-comédie (1628); *la Bague de l'oubly;* (1628); *Cléagénor et Doristée*, tragi-comédie (1630); *la Diane*, comédie (1630); *les Occasions perdues*, tragi-comédie (1631); *l'Heureuse constance*, tragi-comédie (1631); *les Ménechmes*, comédie (1632); *l'Hercule mourant*, tragédie (1632); *la Célimène*, comédie (1633); *l'Heureux naufrage*, tragi-comédie (1634); *la Céliane*, tragi-comédie (1634); *la Belle*

Alphréde, comédie (1634); *la Pèlerine amoureuse*, tragi-comédie (1634); *la Filandre*, comédie (1635); *Agésilon de Colchos*, tragi-comédie (1635); *l'Innocente infidélité*, tragi-comédie (1635); *Clorinde*, comédie (1636); *les Sosies*, comédie (1636); *les Deux Pucelles*, tragi-comédie (1636); *Amélie*, tragi-comédie (1637); *Laure persécutée*, tragi-comédie (1637); *Antigone*, tragédie (1638); *les Captifs de Plaute ou les Esclaves*, comédie (1638); *Crisante*, tragédie (1639); *Iphigénie en Aulide*, tragédie (1640); *Clarice ou l'Amour constant*, comédie (1641); *le Bélisaire*, tragédie (1643); *Célie ou le vice-roy de Naples*, comédie (1645); *la Sœur*, comédie (1645); *le véritable Saint Genest*, tragédie (1646); *Dom Bernard de Cabrère*, tragi-comédie (1647); *Wenceslas*, tragi-comédie (1647); *Cosroès*, tragédie (1648); *la Florimonde*, comédie (1649); *Dom Lope de Cardonne*, tragi-comédie (1649).

On lui attribue encore les six autres pièces suivantes : *Lisimène, la Thébaïde, Don Alvare de Lune, Florante ou les Dédains amoureux, l'Illustre Amazone* et *Amarillis ;* mais cette

dernière n'est autre que sa *Célimène*, retouchée par Tristan, et quant aux autres, si elles ont existé, elles n'ont jamais été jouées ni imprimées.

Passons rapidement en revue celles qui nous sont restées, c'est-à-dire les trente-cinq précédentes.

Son début, l'*Hypocondriaque*, est l'histoire assez invraisemblable d'un jeune homme qui, croyant avoir perdu sa maîtresse, en conçoit un tel désespoir, qu'il s'imagine être mort et se retire dans une cave, où il refuse toute nourriture, jusqu'à ce que sa maîtresse vienne le trouver et le guérir. Rotrou s'excusait de la faiblesse de cette pièce en disant qu'il n'y a pas de bons poètes à vingt ans ; il aurait pu ajouter : ni surtout de bons auteurs dramatiques.

La comédie de *la Bague de l'oubly*, dans la préface de laquelle Rotrou se vante, sans beaucoup de raison, d'avoir le premier donné une comédie raisonnable, met en scène une idée assez gracieuse pour un conte et dont Le Grand a fait après lui la pièce du *Roy de Cocagne*. La sœur d'un roi de Sicile, étant

amoureuse d'un simple gentilhomme, met au doigt de son frère une bague qui lui fait perdre le souvenir, et elle prend sa place, avec son amant. Assez faible, cette pièce n'est, d'ailleurs, qu'une simple traduction de Lope de Véga.

La pièce de *Cléagénor et Doristée*, est un composé d'aventures assez mal combinées.

La Diane est une pastorale où l'héroïne, jeune bergère, quitte son pays pour suivre un berger qui lui est infidèle et qu'après de nombreux incidents elle finit par faire revenir à elle.

Les Occasions perdues mettent en scène un prince d'Espagne à qui le roi de Sicile donne sa sœur en mariage. La pièce est très-compliquée et assez libre d'expressions.

L'Heureuse constance est une histoire dans le genre de la précédente et encore plus embrouillée.

Les Ménechmes ne sont guère qu'une imitation de ceux de Plaute, et le dénoûment en est singulièrement brusqué ; cependant, telle qu'elle est, cette pièce compte parmi les meilleures de Rotrou. Ajoutons qu'elle ne

fut pas inutile à Regnard pour traiter le même sujet.

Hercule mourant est assez bien combiné et contient nombre de vers d'une assez grande force ; malheureusement, l'action est double ; ce qui fait un tort considérable à la pièce.

La Célimène est une pastorale, qui, laissée inachevée par Rotrou, fut retouchée par un de ses amis et mise par celui-ci au théâtre, sous le titre d'*Amarillis,* en 1658, mais n'en devint pas meilleure pour cela.

L'Heureux naufrage est une pièce d'aventures aussi invraisemblables que mal combinées.

La Céliane n'a ni plan ni caractères et ne vaut absolument rien.

La belle Alphrède est encore une pièce d'aventures assez décousues.

La Pèlerine amoureuse est une histoire dans le genre de celle de *Diane*. La pèlerine finit par épouser celui qu'elle aime, mais sans communiquer beaucoup de sa joie aux spectateurs, car la pièce est des plus froides.

La Filandre est une assez mauvaise comédie d'aventures.

L'Agélison de Colchos est tiré de l'*Amadis de Gaule* et n'en vaut pas mieux pour cela.

L'innocente infidélité est chargée d'événements ; mais, comme c'était le goût du temps et qu'ils sont assez bien combinés, elle peut avoir eu du succès.

Clorinde est une comédie des plus embrouillées et dont l'intrigue est assez ridicule.

Amélie est une comédie des plus faibles.

Les Sosies est une des meilleures pièces de Rotrou, et Molière n'a pas dédaigné d'y prendre, pour son *Amphytrion*, certaines plaisanteries et jusqu'à des situations ; malheureusement, les deux derniers actes ne valent rien.

Les deux Pucelles, tirées d'une comédie espagnole, ont inspiré *les Rivales*, de Quinault. C'est l'histoire de la rivalité de deux jeunes filles, aimées par dom Antoine, qui finit par revenir à ses premières amours, probablement pour ne pas faire mentir la chanson.

Laure persécutée est une pièce assez intéressante et contient des caractères bien compris et bien suivis.

Antigone est le même sujet que traita plus tard Racine dans *la Thébaïde;* mais, comme le dit fort bien celui-ci, la pièce de Rotrou a le tort de renfermer deux actions : la première, la mort d'Etéocle et de Polynice, qui fait l'objet des *Phéniciennes,* d'Euripide; la seconde, la piété d'Antigone et sa mort, traitées dans l'*Antigone,* de Sophocle.

Les Captifs ou les Esclaves ne sont qu'une simple traduction de Plaute ; cependant, ils ne manquent pas d'un certain mérite et ont dû avoir du succès.

Crisante est une tragédie qui contient d'assez bons vers ; mais le sujet est assez scabreux et peu fait pour le théâtre.

L'Iphigénie n'est guère qu'une traduction de la pièce d'Euripide, si admirablement refaite depuis par Racine.

Clarice est une comédie d'intrigues, assez faible, mais où deux côtés épisodiques sont assez bien rendus : le capitan et le pédant.

Bélisaire est une assez mauvaise tragédie dont Rotrou attribue la chute à la fatalité qui pèse sur le héros, pour ne pas s'accuser lui-même.

Célie est une très-faible comédie sans intérêt ni comique.

La Sœur est une comédie assez embrouillée ; cependant, elle a des situations comiques.

Arrivons enfin aux pièces capitales de Rotrou, c'est-à-dire à celles qui l'ont fait survivre dans la grande ombre de Corneille.

Le véritable Saint Genest est l'histoire du martyre d'un nouveau chrétien, comédien de profession, sous l'empereur Maximien, et contient d'assez beaux vers, mais resté bien loin derrière le *Polyeucte* de Corneille.

Voici la fin du récit de la mort du héros :

Mais ni les chevalets ni les lames flambantes,
Ni les ongles de fer ni les torches ardentes,
N'ont contre ce rocher été qu'un doux zéphir,
Et n'ont pu de son sein arracher un soupir.
Sa force en ce tourment a paru plus qu'hu-
 [maine.
Nous souffrons plus que lui par l'horreur de sa
 [peine,
Et, nos cœurs détestant ses sentiments chrétiens,
Nos yeux ont, malgré nous, fait l'office des
 [siens.
Voyant la force enfin, comme l'adresse, vaine,
J'ai mis sa tragédie à sa dernière scène,

Et fait, avec sa tête, ensemble séparer
Le cher nom de son Dieu qu'il voulait proférer.

Dom Bernard de Cabrère ne mérite pas de compter dans les pièces capitales de Rotrou; mais cette tragi-comédie n'est pas sans intérêt.

Wenceslas est le chef-d'œuvre de l'auteur, qui le vendit pour vingt pistoles (200 francs d'alors, et 2,000 environ de maintenant). Cette tragédie eut un tel succès, que les comédiens qui l'avaient achetée firent d'eux-mêmes un cadeau considérable à Rotrou. Les vers en sont d'une grande force, et les caractères pleins d'énergie et de dignité. Voici un passage qui fera connaître celui du principal héros :

WENCESLAS, *rêvant et se promenant.*

Trêve, trêve, nature, aux sanglantes batailles,
Qui si cruellement déchirent mes entrailles,
Et, me perçant le cœur, le veulent partager
Entre mon fils à perdre et mon fils à venger !
A ma justice en vain la tendresse est contraire
Et dans le cœur d'un roi cherche celui d'un père.
Je me suis dépouillé de cette qualité,
Et n'entend plus d'avis que ceux de l'équité.

Mais, ô vaine constance ! ô force imaginaire !
A cette vue encore, je sens que je suis père,
Et n'ai pas dépouillé tout humain sentiment !

Terminons cette trop rapide revue par *Cosroès*, en laissant de côté les deux dernières pièces, qui ne valent pas grand chose. Cette tragédie, dont l'action se passe en Perse, est assez faible, comme caractères suivis et comme conduite ; mais les sentiments en sont très-élevés et elle contient nombre d'assez beaux vers.

X. — Scudéry.

GEORGES de Scudéry, frère de la célèbre romancière, né au Havre, en 1601, et mort à Paris le 16 mai 1667, laissant, de son mariage avec Madeleine de Moncal, un fils qui devint abbé, se livra dès sa plus tendre jeunesse à des compositions de toutes sortes, et le métier d'auteur fut son principal, bien qu'il fît aussi profession des armes. Etant venu s'établir définitivement à Paris, il s'occupa surtout de théâtre, à la façon rapide de Hardy, qu'il regarda toujours comme un modèle, probablement parce qu'il était de son école. Ajoutons que, pour faire sa cour à Richelieu, il crut devoir publier des observations sur le *Cid*, où il le prenait de très-haut avec Corneille. Voici l'analyse rapide de ses pièces,

dont la médiocrité était loin de l'autoriser à cette critique :

Ligdamon et Lydias (1629), qui est une tragi-comédie tirée de l'*Astrée*, est plus que faible et ne faisait concevoir que peu d'espérance, ce qui ne l'empêcha pas d'avoir du succès.

Le Trompeur puni (1631), tragi-comédie qui vient de la même source, est encore au-dessous de la précédente pièce, si c'est possible, bien qu'il ait été fort loué à son apparition.

Le Vassal généreux (1632), autre tragi-comédie, est une pièce d'aventures qui ne vaut pas grand'chose non plus, tout e ayant été applaudi comme les autres.

La Comédie des Comédiens (1634) est une sorte de fantaisie dont le premier acte, en prose, donne une assez curieuse critique du théâtre, et le reste (trois actes en vers), est une pastorale, *l'Amour caché par l'Amour;* le tout ne valant pas cher.

Orante (1635), tragi-comédie que l'auteur prétend avoir fait verser des larmes « aux

plus beaux yeux du monde », est une pièce d'aventures assez mal combinées.

Le Fils supposé (1635), comédie, ne vaut guère mieux. La versification en est dure et l'unité de lieu n'y est nullement respectée. Seul, le plan en est passable pour le temps.

Le Prince déguisé (1635), tragi-comédie, est des plus faibles, malgré les choses magnifiques qu'en dit l'auteur dans une préface dont il l'a orné.

La mort de César (1636), tragi-comédie, est la première pièce de Scudéry qui ait une certaine valeur. Les caractères en sont assez soutenus, et le décousu des événements divers qui la surchargent, est compensé par les détails. Le premier acte est le meilleur. En voici un passage : c'est Brute qui parle.

Mais César est injuste en voulant nous ôter
Ce que tous les trésors ne sauraient acheter ;
D'égal il se fait maître, et Rome enfin, trompée,
Voit bien que c'est pour lui qu'elle a vaincu
[Pompée ;
Que c'étaient deux rivaux également épris,
Qui faisaient un combat dont elle étoit le prix.
Qu'ils avaient même but et voulaient entrepren-
D'ôter la liberté, feignant de la défendre ; [dre

De sorte qu'en leur gain nous ne pouvions ga-
[gner,
Puisqu'ils avaient tous deux le dessein de régner.

Didon (1636) est une tragédie aussi mal construite que mal versifiée : elle renferme même des passages plus risibles que tragiques. C'est probablement pour cette raison qu'elle ne réussit pas au théâtre.

L'Amant libéral (1636), est une assez mauvaise tragi-comédie, condamnée par Scudéry lui-même.

L'Amant tyrannique (1639) tragi-comédie faite pour mettre en opposition avec le *Cid*, n'a qu'une assez mince valeur auprès de ce chef-d'œuvre. Cette pièce eut pourtant un grand succès ; mais cela ne prouve qu'une chose : c'est que la cabale des ennemis de Corneille était nombreuse et puissante.

Eudoxe (1640) est une assez faible tragi-comédie, tirée de l'*Astrée*.

Andromire (1641), autre tragi-comédie, peu au-dessus de la précédente, eut, paraît-il, beaucoup de succès. On ne s'en douterait guère à la lecture. Les événements sont entassés sans ordre, les caractères mal suivis,

et, si les vers en sont généralement pompeux, ils sont aussi vides de pensées que remplis d'antithèses et de jeux de mots.

Ibrahim ou l'illustre Bassa (1642) est une tragi-comédie tirée du roman du même nom et du même auteur. Voici ce qu'en dit celui-ci dans sa préface d'*Arminius* : « Pour l'*Illustre Bassa*, il avoit été trop heureux en roman pour ne pas l'être en comédie. Aussi l'a-t-il été de telle sorte que, si l'acteur qui en faisoit le premier personnage ne fut point mort, il aurait peut-être effacé au théâtre tout ce que j'avois fait jusqu'alors. »

Malheureusement, on sait que, si Scudéry brillait par quelque chose, ce n'était pas précisément par la modestie. Supposer que son *Illustre Bassa* a eu un demi-succès est donc tout ce qu'on peut lui accorder.

Arminius ou les frères ennemis (1642) est une autre tragi-comédie, que l'auteur, avec sa modestie ordinaire, appelle son chef-d'œuvre. La vérité est qu'on y trouve de l'esprit, de l'art, des situations et des sentiments, mais qu'elle a tous les défauts des autres pièces de Scudéry, c'est-à-dire que les carac-

tères manquent de vérité, que les pensées sont forcées, que le plan est défectueux et la versification ampoulée.

Enfin, *Axiane* (1643), comédie en prose, est pleine de pathétique et le dénouement en est assez touchant.

XI. — Bois-Robert.

François le Métel de Bois-Robert, né à Caen, d'un procureur de la Cour des Aides de Rouen, vers 1599, et mort à Paris, le 30 mars 1662, se fit d'église, et, par la protection de Richelieu, que ses saillies d'esprit amusaient et qui le prit pour un de ses collaborateurs ordinaires, obtint l'abbaye de Châtillon et divers autres bénéfices, sans compter l'anoblissement pour lui et ses frères.

Il était tellement porté vers la table, que, pressé un jour, par les passants, de confesser un homme qui venait de tomber mortellement frappé, il ne sut que lui dire : « Mon camarade, pensez à Dieu, et dites votre *Benedicite !* » Outre différentes poésies, il a laissé les pièces de théâtre dont suit l'analyse :

Pysandre et Lisimène (1633), tragi-comédie très-faible, est pleine de jeux de mots et de vers ampoulés.

Les Rivaux (1633), tragi-comédie, n'ont rien de remarquable, si ce n'est la multiplicité des événements, qui sont assez mal amenés.

Les deux Alcandres (1640), tragi-comédie évidemment inspirée par *les Menechmes*, sont la mise en scène assez comique des quiproquos résultant de la conformité du nom des deux héros, qui ont chacun une maîtresse, dans le même quartier. Inutile, d'ailleurs, d'ajouter qu'ils ne rappellent que de fort loin les pièces de ce genre que nous voyons de nos jours et où sont dépassées les plus extrêmes limites de l'inouïsme, mais qui, du moins, font rire.

Phalène (1640), tragi-comédie tirée de l'auteur grec Parthénius, a une versification faible et des caractères peu sympathiques, et, conséquemment, n'est qu'une assez mauvaise pièce.

Le couronnement de David (1641) est une tragi-comédie des moins réussies.

La vraye Didon ou Didon la chaste (1642), tragédie, est une sorte de réhabilitation de Didon, que Virgile a faite amoureuse d'Enée (par anachronisme, celui-ci ayant vécu plus de trois siècles avant elle). Comme le sous-titre l'indique, elle reste vertueuse, et, plus heureuse que Lucrèce, se tue avant d'avoir subi les lois d'Hyarbas, roi de Gétulie, vainqueur de Carthage, lequel, désespéré, se tue à son tour.

Tout cela ne fait pas que ce soit une bonne pièce, avec sa versification faible et le rôle outré et faux de l'héroïne.

La Jalouse d'elle-mesme (1649), comédie, première pièce que Bois-Robert ait osé faire jouer sans son nom et qu'il déclare modestement « fort jolie » dans sa dédicace à Richelieu, ne mérite guère ce qualificatif, quoiqu'elle ait eu un certain succès dans son temps. Ce n'est guère qu'une farce. Tous les caractères sont chargés et invraisemblables. Ajoutons que ce n'est qu'une simple traduction d'un poème espagnol.

La Folle gageure (1653), comédie tirée aussi de l'espagnol, est dans le même cas que

la pièce dont nous venons de nous occuper. Bien qu'elle ait eu quelque succès et que l'auteur en fasse un grand éloge, elle ne vaut pas grand'chose : elle n'a rien de comique ni même d'intéressant, soit par les caractères, soit par le dialogue.

Les Trois Orontes (1653) sont une comédie assez plaisante. C'est la mise à la scène du sujet d'un conte du même auteur, intitulé : *les Trois Racans*, dont le fonds est vrai, et dans lequel ce pauvre marquis, dont nous avons parlé précédemment, ayant un rendez-vous littéraire avec Mlle de Gournay, la fille adoptive de Montaigne, est mystifié par deux amis qui se présentent successivement sous son nom ; de sorte que, lorsqu'il arrive, lui, le vrai, le seul Racan, il est mis à la porte par la demoiselle furieuse, qui le prend pour un imposteur.

Cassandre, comtesse de Barcelonne (1654), tragi-comédie, est ce que Bois-Robert a fait de moins mauvais pour le théâtre. Elle eut, paraît-il, un assez grand succès, à en juger par la *Muze historique* de Loret, qui dit que « chacun en fut admirateur », et que la

« renommée en est par tout Paris semée. »

La belle Plaideuse (1654), comédie, contient deux scènes que Molière paraît avoir imitées dans l'*Avare* (Acte deuxième, scènes I et II); mais le reste est plus que médiocre et tombe dans la pire des bouffonneries : celle qui fait bâiller.

Les Généreux ennemis (1654), quoique portant le titre de comédie, sont une espèce de mélodrame assez compliqué et assez mauvais.

L'Amant ridicule (1655), « comédie en un acte en vers, représentée dans un ballet du roy » (*le Ballet du plaisir*, dansé les 4, 6, 7 et 8 février 1655, au Louvre, conjecturent les frères Parfaict), qui met en scène un faux brave, forcé d'avouer sa poltronnerie, n'est guère pour nous qu'un simple lever de rideau.

L'Inconnue (1655) est une comédie qui mérite absolument son titre.

Les Apparences trompeuses (1656), pièce assez faible, est un simple plagiat, mal déguisé, des *Innocens coupables*, donnés en 1645, par Brosse, qui lui-même n'avait fait que traduire

une pièce espagnole en changeant seulement le titre et le nom des personnages.

Les Coups d'amour et de fortune (1656), tragi-comédie tirée de l'espagnol et que Quinault refit sous le même titre, mais meilleure, est une des pièces les plus faibles de Bois-Robert.

La Belle invisible (1656), tragi-comédie dont le fonds ressemble à celui de la comédie que d'Ouville avait antérieurement fait jouer sous le titre d'*Aimer sans sçavoir qui*, n'est qu'un imbroglio de déguisement à la façon espagnole, dénoué par trois mariages ; ce qui ne le rend pas meilleur.

Enfin, *Théodore, reine de Hongrie* (1657), tragi-comédie, est une simple imitation de l'*Inceste supposé*, de La Caze. Saumaise accuse même Bois-Robert de s'être approprié jusqu'à un certain nombre de vers de son devancier.

En somme, on le voit, s'il était des plus spirituels en conversation et particulièrement plaisant dans les imitations bouffonnes avec lesquelles il amusait Richelieu, notre abbé, qui doit quelque chose de presque toutes ses

pièces à quelqu'un, n'avait rien de ce qui fait l'auteur dramatique, à commencer par l'invention.

XII. — Benserade.

Isaac de Benserade, né à Lyons, petite ville de la Haute-Normandie, en 1612, mort à Paris, le 15 octobre 1691, s'occupa de compositions théâtrales dès au sortir du collége. Il plut à Richelieu, qui lui donna une pension, et, devenu surtout poète de cour, il se fit, après la mort du cardinal, entretenir par quantité de seigneurs et de dames, parmi lesquels le duc de Brézé, la reine, Mazarin, Villeroy, le frère du roi, qui lui donna un logement au Palais-Royal.

Ajoutons qu'il devait être de l'Académie française et qu'il en fut; ce qui lui donna tous les honneurs et tous les bonheurs, sauf le génie.

En dehors des ballets de la cour, dont il

fut le fournisseur breveté pour les vers, pendant vingt ans, il a laissé cinq pièces, que nous allons passer rapidement en revue.

Cléopâtre (1635), sujet tant de fois traité, est une pièce des plus faibles. Mal construite, d'une part, de l'autre, les personnages en sont faux et vulgaires, témoin Auguste, qui inspire la répulsion, et Cléopâtre, qui n'est qu'une hystérique.

Pour comble, elle est remplie d'antithèses de mauvais goût, comme celle-ci, que débite Antoine :

Ah ! je meurs maintenant du regret de mourir !

Iphis et Iante (1636), qui met en scène le mariage d'Iphis, que l'en croyait une belle fille de la belle Iante, est une comédie remplie de détails très-lestes que ne rachète rien, ni l'invention ni le comique.

La mort d'Achille et la dispute de ses armes (1636), dont la versification manque, d'ailleurs, de force, est une tragédie qui a le tort d'avoir une double action, comme le titre l'indique, et c'est un tort capital ; car, si l'unité de temps et l'unité de lieu ne sont

pas absolues, comme l'ont assez démontré, en les mettant de côté, Victor Hugo et tant d'autres après lui, l'unité d'action reste une des règles du théâtre. « Je sçais bien que de notre temps, a dit Corneille à propos de cette pièce, la dispute d'Ajax et d'Ulysse pour les armes d'Achille après sa mort, lassa fort mes oreilles, bien qu'elle partît d'une bonne main. »

Gustaphe ou l'heureuse ambition (1637), qui est toute entière de l'invention de l'auteur, n'en vaut pas mieux pour cela : les aventures en sont invraisemblables et les caractères faux.

Méléagre (1640), tragédie, est la pièce la moins mauvaise de Benserade. En voici un passage : il est tiré d'une scène entre Déjanire et Atalante (deux jeunes filles) et c'est la première qui parle :

Après tout, mon souci, dans l'état où nous som-
[mes,
Ne devons-nous pas vivre autrement que les
[hommes ?
Nos maux sont différents, de même que nos biens :
Ce sexe a ses plaisirs et le nôtre les siens.
Encore qu'ils semblent nés pour se faire la guerre,
Nous ne le sommes pas pour dépeupler la terre.

XIII. — La Calprenède.

GAUTIER de Coste, chevalier, seigneur de la Calprenède et autres lieux, né au château de Toulgan, près Sarlat, mort au commencement de mars 1663, fit ses études à Toulouse. Venu à Paris, vers 1632, il entra comme cadet dans le régiment des Gardes, où il devint ensuite officier. Là, s'étant fait connaître par des récits spirituels, la reine voulut le voir et fut si contente de ses talents qu'elle lui donna une pension, double chance qui lui fit un commencement de réputation.

Connu surtout par ses trois romans, *Cassandre*, *Cléopâtre* et *Faramond*, il a laissé diverses pièces de théâtre : nous allons les étudier.

La Mort de Mithridate (1635) est une

tragédie assez faible, et l'auteur est obligé de l'avouer dans sa préface, malgré toutes ses fanfaronnades ; cependant, par endroit, elle ne manque pas d'une certaine force d'expressions, témoin le passage suivant, où c'est Pharnace qui parle :

Je ne suis plus à moi, je dépens des Romains :
Leur pouvoir me retient et m'attache les mains.
Non, la force du sang n'est pas encore éteinte :
En péchant contre vous, je péche par contrainte.
Je vous aime ; mais j'ai de l'amitié pour moy,
Et ne veux point périr en violant ma foy.

Bradamante (1636), tragi-comédie, est une des plus faibles pièces de l'auteur à tous les points de vue, n'ayant rien de réussi : ni l'intrigue, ni les vers, ni les caractères, ni le ton, qui est celui d'une comédie bourgeoise. Sur ce dernier point, par exemple, écoutez Marphise :

Quoi ! Monsieur, est-ce donc à moi que vous par-
[lez ?
Certes, c'est sans sujet que vous me querellez.
Mes soins sont bien ailleurs que dans votre
[famille.

Jeanne d'Angleterre (1637), tragédie, ne

vaut guère mieux ; mais le caractère de Jeanne et celui du duc de Northumberland ne sont pas mal rendus.

Le Clarionte (1637), tragi-comédie, est remplis d'événements ; mais le tout ne brille ni par la vraisemblance, ni par l'arrangement, ni par la versification, et n'explique guère le succès que la pièce paraît avoir eu dans son temps.

Edouard (1638), tragédie assez faible dans son ensemble, renferme certain détails assez réussis.

La Mort des Enfants d'Hérode (1639), tragédie dédiée au cardinal de Richelieu, est une assez mauvaise pièce, pleine de *concetti* et vides d'idées.

Le comte d'Essex (1639), tragédie, sans être un chef-d'œuvre, est la meilleure pièce de la Calprenède. Le plan est assez bien imaginé, la conduite est bonne, les caractères sont soutenus et la versification n'est pas sans force. En voici un passage des plus éloquents : le comte répond à Cécile, qui le presse d'avouer sa faute pour obtenir son pardon d'Elisabeth, et comment ? écoutez :

Oui, je suis prêt, madame.
Devant sa majesté je veux ouvrir mon âme,
Lui rendre des devoirs et des soumissions,
Implorer sa merci pour mes confessions,
Avouer à ses pieds mes actions les plus noires,
Lui demander pardon de toutes mes victoires,
Lui demander pardon du sang que j'ai perdu,
Du repos éternel que je vous ai rendu,
De mille beaux effets, de mille bons services,
De cent fameux combats et de cent cicatrices :
C'est de quoi je suis prêt à lui crier merci.
C'est tout ce que j'ai fait, je le confesse aussi,
Et je ne puis nier à toute l'Angleterre
Des crimes si connus presque à toute la terre.

Phalante (1641), tragédie en prose, est une pièce des plus faibles, par la versification. Quant aux caractères, ils sont généralement faux, à commencer par un amoureux qui préfère son ami à sa maîtresse; ce qui ne s'est jamais vu et ne se verra jamais.

Herménigilde (1643), tragédie en prose, n'est pas meilleure que si elle était en vers. La conduite n'est pas précisément mauvaise; mais l'ensemble est languissant et sans intérêt, et c'est tout dans une pièce.

Bellissaire, tragi-comédie, représentée à l'hôtel de Bourgogne au commencement de

juillet 1656 et que nous ne connaissons pas, cette pièce n'ayant pas été imprimée, eut, paraît-il, le plus grand succès ; ce qui, d'ailleurs, ne prouve pas grand'chose.

Voici ce qu'en dit Loret, dans sa *Muze historique* du 12 juillet :

> Pour voir, en tragi-comédie,
> Une pièce grave et hardie
> Dont le sujet soit signalé,
> Extrêmement bien démêlé
> Et digne de ravir et de plaire,
> Il faut voir le grand Bellissaire,
> Que les sieurs acteurs de l'Hôtel,
> Tienne d'un auteur immortel,
> Sçavoir le fameux Calprenède ;
> Pièce, sans mentir, qui ne cède
> Aux ouvrages les plus parfaits
> Que depuis dix ans on est fait ;
> Pièce entre les plus mémorables,
> Qui contient des vers admirables ;
> Pièce valant mille écus d'or
> Et dans laquelle Floridor,
> Qui de grâce et d'esprit abonde,
> A le plus beau rôle du monde.

XIV. — Tristan l'Ermite.

FRANÇOIS TRISTAN l'Ermite, né au château de Souliers, dans la Marche, en 1601, et mort poitrinaire à Paris, à l'hôtel de Guise, le 7 septembre 1655, fut amené encore enfant à la Cour, comme gentilhomme d'honneur du marquis de Verneuil, bâtard d'Henri IV. Là, dit-on, s'étant, à l'âge de treize ans, battu avec un garde du corps qu'il tua, il se sauva en Angleterre, d'où, après un certain nombre d'aventures diverses, il revint en France. Recueilli par l'illustre érudit Scevole de Sainte-Marthe, à Loudun, celui-ci en fit son lecteur, puis lui obtint l'emploi de secrétaire chez le marquis de Villard-Montpezat. Reconnu, en 1620, à Bordeaux, au passage de la Cour, Louis XIII lui fit grâce, et il eut,

dans la suite, la charge de gentilhomme dans la maison de Gaston d'Orléans.

Il a laissé les pièces de théâtre dont nous allons nous occuper.

La Marianne (1636), tragédie, fut un début brillant pour Tristan et le succès de cette pièce balança presque celui du Cid, joué vers la même époque (décembre 1636). Elle conserva une grande réputation pendant plus d'un siècle ; mais finalement la véritable postérité la mit à sa place, c'est-à-dire sinon dans l'oubli, du moins au troisième plan, et ce fut avec raison. En effet, si le sujet est intéressant, si le caractère d'Hérode est assez soutenu et si le cinquième acte est presque tout entier éloquent, par la force des idées, la conduite générale est défectueuse et la versification faible et pleine d'expression et de détails vulgaires, choses qui constituent un défaut capital dans une pièce.

Voici un passage de *la Marianne* : c'est l'imprécation pleine de force qu'Hérode lance contre les Juifs, imprécation dans laquelle on trouve peut-être l'idée de celle de Camille :

Vous, peuples opprimés, spectateurs de mes cri-
[mes,
Qui portez tant d'amour à vos rois légitimes,
Montrez de cette ardeur un véritable effet,
Employant votre zèle à punir mon forfait.
Venez, venez venger sur un tyran profane
La mort de votre belle et chaste Marianne ;
Punissez aujourd'hui mon injuste rigueur ;
Accourez me plonger un poignard dans le cœur ;
Appaisez de mon sang votre innocente reine,
Que je viens d'immoler à ma cruelle haine.
Mais vous n'en feriez rien, timide nation
Qui n'osez entreprendre une belle action :
Vous avez trop de peur d'acquérir de la gloire ;
Vous auriez du regret de vivre dans l'histoire,
Et qu'un trait de courage et de fidélité
Vous rendît remarquable à la postérité.
Témoins de sa bassesse et de ma violence,
Cieux, qui voyez le tort que souffre l'innocence,
Versez sur ce climat un malheur infini ;
Punissez ces ingrats qui ne m'ont point puni ;
Donnez-les pour matière à la fureur des armes ;
Qu'ils flottent dans le sang, qu'ils nagent dans les
[larmes.
Faites marcher contre eux des Scythes, des Gé-
[tons,
Et, s'il se peut encore, des monstres plus félons.
Qu'ils mettent, sans horreur, en les venant sur-
[prendre,
Et leurs troupes en sang et leurs maisons en cen-
[dre ;

Qu'on leur vienne enlever leurs enfants les plus
[chers,
Et qu'une main barbare en frappe les rochers;
Qu'on force devant eux leurs femmes et leurs
[filles;
Que la peste et la fin consomment leurs familles;
Que leur temple orgueilleux, parmi ces mouve-
[ments,
Se trouve renversé jusqu'à ses fondements;
Et, si rien doit rester de leur maudite race,
Que ce soit seulement des sujets de disgrâce,
Des gens que la fortune abandonne aux mal-
[heurs;
Qu'ils vivent dans la honte et parmis les douleurs;
Qu'ils se trouvent toujours couverts d'ignominie;
Qu'on les traite par-tout avecques tyrannie;
Que, sans feu, par le monde ils errent dispersés;
Qu'ils soient par tous endroits et maudits et
[chassés;
Qu'également partout on leur fasse la guerre,
Qu'ils ne possèdent plus un seul pouce de terre,
Et que, servant d'objet à votre inimitié,
L'on apprenne leurs maux sans en avoir pitié!

Pantée (1637), tragédie qui n'eut pas de de succès, méritait un meilleur sort; car elle vaut bien les autres pièces du temps. Il est vrai que le sujet n'en est pas heureux, et que le principal personnage, surtout, Araspe,

est trop faiblement peint et trop perdu dans les personnages secondaires.

La Chute de Phaéton (1639), assez mauvaise tragédie qui n'a guère eu que le mérite d'inspirer à Quinault son opéra de *Phaéton*, paraît être non de Tristan l'Ermite, ce qui est à sa décharge, mais de son frère.

La Folie du Sage (1644) est une tragicomédie assez faible, où un père, Ariste, déplorant la mort de sa fille, se livre à des dissertations savantes, aussi fausses que hors de saison.

La Mort de Sénèque (1644) est une tragédie assez réussie comme caractères, comme sentiments et comme vers ; malheureusement, la vérité, la chaleur et la force ne suffisent pas toujours dans une pièce : il faut encore un plan et une conduite habiles, et c'est à quoi Tristan ne s'est jamais assez entendu, surtout dans cette pièce.

La Mort de Chrispe (1645), tragédie dont le sujet, qui rappelle celui de Phèdre, avait déjà été traité par Grenaille, mais violemment, n'est, sous la plume contrainte de

Tristan, excès contraire, qu'une tragédie assez pâle et sans force.

Le Parasite (1645) est une comédie assez faible, où le comique ne se trouve guère que dans les mots, au lieu de sortir des situations; mais cela, paraît-il, ne l'empêche pas d'avoir un véritable succès, même à la Cour, pleine de tant de modèles du héros, où elle fut jouée en 1654.

En voici un passage : c'est une vieille servante qui parle.

Simulacre platré, antiquaille mouvante,
Squelette décharné, sépulture ambulante,
Monopoleur insigne et maître des larrons,
De qui les coins des yeux semblent des éperons,
Et de qui chaque tempe est creusée en tanière,
Attend-tu donc ici la croix et la bannière ?
Monsieur, adieu ! bonsoir ! tire, passe, sans flus !
Abandonnez cet huis, et n'y revenez plus,
Ou sur l'étui chagrin de ce cerveau malade
J'irai bientôt verser un pot de marmelade.

Osman (1656), pièce posthume de Tristan, n'est pas sa meilleure. A peine renferme-t-elle deux caractères bien conçus : les autres n'existent pas. Enfin, chose capitale, l'action

est sans intérêt et mal conduite. Le seul mérite de cette tragédie est dans les sentiments et dans les vers, témoin le passage suivant où la fille de Mufti explique à Osman comment elle l'eût aimé :

J'aimais Osman lui-même et non pas l'empereur,
Et je considérais en ta noble personne
Des brillants d'autre prix que ceux de ta cou-
[ronne.
Si les décrets du ciel, si l'ordre du destin,
Avaient mit sous mes loix les climats du matin,
Et si, par des progrès, où ta valeur aspire,
Le Danube et le Rhin coulaient dans mon empire,
Osman dans mes états serait maître aujourd'hui.
Il n'aurait qu'à m'aimer, et tout serait à lui,
Ne fût-il qu'un soldat vêtu d'une cuirasse,
Neut-il rien que son cœur, son esprit et sa grâce,
Et mon âme serait encore au désespoir
De n'avoir rien de plus à mettre en son pouvoir.

XV. — Richelieu et ses collaborateurs.

Tout en ayant en politique les terribles succès que chacun connaît, Richelieu (1585-1642) en chercha d'autres dans les lettres et au théâtre, comme s'il eût voulu se montrer un génie universel et qu'il eût mis son orgueil à tâcher de paraître, au moins, l'égal des écrivains qu'il appela à former l'Académie française. Outre plusieurs traités de controverse religieuse et ses *Mémoires,* il a composé, avec l'aide de Desmarets, « son confident et, pour ainsi dire, son premier commis dans les affaires poétiques », et sous le nom de qui il la fit publier, une tragédie en cinq actes, en vers, intitulée *Mirame,* et c'est pourquoi nous donnons place ici à l'auteur-ministre.

Il fit jouer cette pièce avec un éclat extraordinaire pour l'ouverture de la plus grande des deux salles qu'il avait fait construire au Palais-Cardinal, depuis Palais-Royal, laquelle fut occupée après par la troupe de Molière, puis par l'Opéra, qu'un incendie en chassa (1).

« Il y eut aussi cette même année (1639), dit à ce propos l'abbé de Marolles, force magnificences dans le Palais-Cardinal pour la grande *comédie* de *Mirame*, qui fut représentée devant le roi et la reine, avec des machines qui faisaient lever le soleil et la lune et paraître la mer dans l'éloignement, chargée de vaisseaux. On n'y entrait que par billets, et ces billets n'étaient donnés qu'à ceux qui se trouvaient marqués sur le mémoire de Son Eminence, chacun selon son rang, son ordre et sa profession. Il y avait

(1) Cette salle avait ceci de remarquable que la couverture était soutenue par huit poutres de deux pieds carrés sur dix toises de long, poutres qui étaient autant de chênes coupés dans la forêt de Fontainebleau et qui, pour être amenés seulement, avaient coûté mille livres chacune !

des places pour les évêques, pour les abbés et même pour les confesseurs de M. le Cardinal. Je me trouvai du nombre des ecclésiastiques et je la vis commodément ; mais, pour dire la vérité, je n'en trouvai pas l'action beaucoup meilleure par toutes ces belles machines et grandes perspectives. Les yeux se lassent bientôt de cela, et l'esprit de ceux qui s'y connaissent n'est guère plus satisfait. Le principal des comédies, à mon avis, est le récit des bons auteurs, l'invention du poète et les beaux vers : le reste n'est qu'un embarras inutile. (Qu'eût dit le brave abbé de nos fééries!)... Ensuite, les toiles du théâtre s'ouvrirent pour faire paraître une grande salle où était le bal, quand la reine y eut pris place, sous le haut dais, Son Eminence, un peu derrière elle, avait un manteau de taffetas couleur de feu, sur une simarre de petite étoffe. Au reste, si je ne me trompe, cette pièce ne réussit pas si bien que quelques autres auxquelles on n'avait point apporté tant d'appareil. »

Ajoutons que, suivant Fontenelle, Richelieu, transporté par les applaudissements, « tantôt

se levait, tantôt se tirait à moitié hors de sa loge, pour se montrer à l'assemblée, tantôt lui imposait silence pour lui faire entendre des morceaux encore plus beaux. »

Richelieu comptait sur les allusions dont *Mirame* était pleine et sur son talent d'auteur dramatique pour éclipser l'immense succès du *Cid* : il ne put réussir qu'à moitié. On applaudit la pièce, par crainte de l'auteur, mais ce ne fut qu'un feu de paille, et le *Cid* resta un chef-d'œuvre, et *Mirame*, une mauvaise pièce — de toutes les façons.

Nous avons dit que *Mirame* était pleine d'allusions : ces allusions portaient contre la reine Anne d'Autriche qui était l'héroïne même, et à qui, sous un voile transparent, il osait reprocher en plein théâtre de perdre l'état par des intrigues.

C'était, paraît-il, une vengeance, autant de soupirant repoussé que de ministre. En effet, s'il faut en croire les mémoires du temps, le cardinal avait offert son amour à la femme de Louis XIII, qui s'était cruellement moquée de lui en lui faisant jouer un rôle ridicule de danseur espagnol, pendant que de bonnes

âmes, postées derrière un paravent, riaient de lui et avec si peu de prudence qu'il finit par s'en apercevoir.

Nous n'entreprendrons pas une analyse en règle de *Mirame* : nous donnerons seulement deux citations, qui seront des preuves évidentes des allusions qui étaient dans l'esprit de son terrible auteur.

Voici d'abord ce que le roi dit de Mirame, comme Louis XIII de sa femme, Anne d'Autriche, qui conspirait avec le roi d'Espagne, son frère, contre la France :

Toujours elle conspire à perdre mon estat.

Ecoutez ensuite Mirame apprenant la mort d'Arimant, c'est-à-dire Anne d'Autriche celle de Bukingham, qu'on lui avait donné pour amant, non sans quelques raisons :

Je n'ai plus rien à perdre en ce funeste jour.
Que tout l'univers s'abîme et se confonde !
Périssent les humains, le ciel, la terre et l'onde !

Un mot de ce seul vrai collaborateur de Richelieu, c'est-à-dire de Desmarets, avec qui nous venons de dire que le cardinal

écrivit *Mirame*, avant de passer aux « cinq », qui n'étaient que ses auteurs ordinaires.

Jean Desmarets de Saint-Sorlin, né à Paris, vers 1595, mort premier chancelier de l'Académie, le 28 octobre 1676, chez le duc de Richelieu (neveu du cardinal), auquel il était attaché, fut successivement « contrôleur-général de l'extraordinaire des guerres », puis, « secrétaire-général de la Marine du Levant » ; ce qui ne lui prit pas tellement son temps qu'il ne pût cultiver assez assidûment les lettres et publier diverses pièces de vers et même un poème héroïque, *Clovis*.

Il s'occupa aussi de théâtre, mais, dit-on, à la demande instante du ministre-cardinal, qui lui portait beaucoup d'intérêt — et qui lui trouvait aussi probablement un grand talent, puisqu'il le fit son collaborateur. Sans compter deux pièces que la mort de Richelieu lui fit laisser inachevées, *Annibal* et *le Charmeur charmé*, ainsi que *le Sourd*, comédie comique en vers, laquelle ne fut ni jouée, ni imprimée, on a de lui sous son nom : *Aspasie*, comédie (1636) ; *les Visionnaires*, comédie (1637), sorte de galerie de véritables fous, précur-

seurs outrés *des Fâcheux*, qui eut un si grand succès qu'on la nomma l'*Inimitable comédie*; *Erigone*, tragi-comédie en prose (1639); *Scipion*, tragi-comédie (1639); *Roxane*, tragi-comédie (1639); *Mirame* (1639); *Europe*, comédie héroïque (1642).

Voici maintenant les cinq auteurs ordinaires de Richelieu, qui se bornèrent à travailler pour son théâtre de la cour, d'après le plan qu'il leur donnait, croyant, sans doute, qu'on pouvait envoyer des auteurs à une pièce comme des soldats à une tranchée. Chacun d'eux en composait un acte, système de collaboration d'où sortirent plusieurs pièces, mais non des meilleures, comme la *Comédie des Thuilleries* (16 avril 1635).

A tout seigneur tout honneur. Le premier est Corneille, dont nous étudierons comme il convient l'œuvre glorieuse en ouvrant la quatrième époque.

Deux autres, auxquels nous venons de consacrer un chapitre, sont : d'abord un des plus remarquables précurseurs du grand tragique, c'est-à-dire Rotrou; puis, l'abbé et poète de cour Bois-Robert.

Le quatrième est Colletet, et le cinquième de l'Etoile. Nous allons dire un mot de chacun de ceux-ci.

Guillaume Colletet, né à Paris, le 12 mars 1596, mort le 11 février 1659, se livra de bonne heure à la poésie et au théâtre. Outre différents ouvrages, il a collaboré, comme un des cinq auteurs de Richelieu, à la *Comédie des Thuilleries* (1635), et à l'*Aveugle de Smyrne*, et il a donné seul *Cymnide ou les Deux Victimes*, tragi-comédie (1642).

C'est lui qui fit le prologue de la *Comédie des Thuilleries*, et Richelieu lui donna six cents livres pour ses vers, parmi lesquels les suivants, qui sont une description de la pièce d'eau, en disant que le roi n'était pas assez riche pour payer le reste :

La cane s'humecter, de la bourbe de l'eau,
D'une voix enrouée et d'un battement d'aile,
Animer le canard qui languit auprès d'elle.

A quoi notre auteur répondit spirituellement :

Armand, qui, pour six vers, m'a donné six cents
[livres,
Que ne puis-je à ce prix te vendre tous mes livres !..

Il avait épousé successivement trois de ses servantes. La dernière, nommée Claudine, se mêlait dit-on, d'écrire; mais, prétend La Fontaine, qui a l'air d'en douter,

> Elle enterra vers et prose
> Avec le pauvre chrétien.

Claude de l'Estoile, sieur du Saussoy, né à Paris, vers 1602 et mort en 1652, était de la famille de Pierre de l'Estoile, qui a laissé un si curieux Journal sur la Ligue et Henri IV. Il se livra spécialement à la littérature et se fit remarquer par le soin qu'il apportait à polir tout ce qui sortait de sa plume. De là vient le petit nombre d'ouvrages qu'il a laissés. Parmi ces ouvrages, il y a deux pièces de théâtre : *La Belle Esclave*, tragi-comédie (1643); *l'Intrigue des Fous*, comédie (1657). On en trouva une troisième inachevée dans ses papiers après sa mort : *le Secrétaire de Saint-Innocent*.

Voici un passage de *la Belle Esclave*, qui donnera une idée de la manière de l'auteur :

De quelle foy l'esprit se peut-il emparer,
Pour voir un tel désordre et ne pas murmurer ?

Je pardonne à qui croit qu'en toute la nature
Il ne se trouve rien qui n'aille à l'aventure ;
Que l'éternel auteur de la terre et des cieux
Ne les daigne éclairer d'un regard de ses yeux,
Et que le monde enfin n'est qu'un vaisseau qui
[flotte
Et parmi les écueils voit dormir son pilote.

XVI. — *Fin des Mystères et des Confrères de la Passion.*

Nous avons étudié assez longuement les auteurs : nous allons maintenant nous occuper des différentes troupes, à commencer par la plus ancienne.

Nous l'avons vu, les Confrères de la Passion, installés au théâtre dit l'*Hôtel de Bourgogne*, qu'ils avaient fait construire, étaient restés la seule troupe, par un privilége d'Henri II, de 1548 ; mais, en même temps, il leur avait été défendu de continuer à jouer aucune pièce religieuse.

Réduits ainsi au répertoire commun des deux autres anciennes troupes, les Clercs de la Basoche et les Enfants Sans-Souci, c'est-à-dire aux farces, soties et moralités (parmi lesquelles la *Moralité de la prise de Calais* et

la Farce des Trois Galants), ils essayèrent de reprendre le cours de leurs représentations. Malheureusement, ce genre leur était complétement étranger, et ils furent loin, paraît-il, d'avoir du succès.

En vain Henri II, par Lettres de 1554, confirmées en 1559, par François II, leur permit-il de revenir aux mystères : pour cela, ils ne ramenèrent pas le public, depuis longtemps dégoûté de leurs pièces religieuses et d'eux-mêmes, et ils ne firent que péricliter d'année en année davantage, grâce, en partie, à René Benoît, curé de Saint-Eustache, qui, en 1572, leur fit défendre par le Parlement d'ouvrir leurs portes avant vêpres dites ; ce qui rendit leur salle presque déserte.

Enfin, les Remontrances des Etats de Blois à Henri III, qui vinrent faire proscrire absolument les mystères, les forcèrent à louer leur salle à une autre troupe, qui fut l'origine du véritable *Hôtel de Bourgogne*.

Ce ne fut pas encore leur entière disparition des choses du théâtre ; mais elle arriva assez promptement par des procès successifs où ils ne furent pas les plus forts.

Le premier fut celui qu'ils intentèrent à la troupe de la foire Saint-Germain (1596). Jusque-là, ils avaient conservé leurs priviléges : cette fois ils durent les laisser entamer par les comédiens forains, qui eurent la permission de jouer pendant la foire. Nos confrères essayèrent bientôt de guérir le coup en demandant de nouvelles Lettres à Henri IV. Celui-ci leur en délivra et leur permit de reprendre les mystères; mais le Parlement, en enregistrant ces Lettres, leur défendit, au contraire, « la Passion et tout mystère sacré. »

En 1603, ce fut mieux encore. Les anciens Enfants Sans-Souci, devenus *la Sottise* ou *les Sots attendants* (attendant une salle, sans doute), intentèrent un procès aux Confrères et à la troupe à laquelle ceux-ci avaient cédé leur nouvelle salle. Les Confrères leur ayant donné le droit permanent d'entrée dans cette salle et même celui d'y collationer le jour du mardi-gras, ils réclamaient, par voie de justice, l'exercice de ce droit, qui leur avait été refusé. Le procès dura cinq ans, au bout desquels fut rendu, le 19 juillet 1608, un

arrêt du Parlement, qui donna gain de cause à *la Sottise*. Il paraît que les gagnants n'acquirent pas, en même temps, un brevet de longue vie, car il n'est plus fait mention d'eux après 1612 ; mais les Confrères ne s'en portèrent pas mieux pour cela. Dès 1614, leurs successeurs et anciens amis se tournèrent contre eux et demandèrent, par une Requête au Conseil du roi Louis XIII, l'affranchissement du droit qu'ils payaient aux Confrères et la révocation des priviléges accordés à ceux-ci, pour en être investis à leur lieu et place. Dabord, les demandeurs furent simplement maintenus à *l'Hôtel de Bourgogne ;* mais, étant revenus à la charge, en 1629, par une nouvelle requête, à laquelle répondirent les « doyens, maistres et gouverneurs de *la Confrérie de la Passion* », qui étaient alors Réveillon, Philippe Brisse, Coüillard, Fonteny, Martin Boyvin et Bertrand-Guillaume Javelle, il intervint un arrêt du Conseil, du 7 novembre, qui dépossédait les Confrères de l'Hôtel de Bourgogne et de leurs priviléges, au bénéfice de leurs successeurs. Ainsi disparurent définitivement

de la scène, et c'est le cas de le dire, les Confrères de la Passion, par un arrêt qui ressemble fort à une spoliation, mais qui fut bien reçu du public, tant la société et son genre de pièces avaient fait leur temps.

XVII. — L'Hôtel de Bourgogne.

Nous avons vu, au chapitre précédent, les Confrères louer, en 1588, leur salle de l'Hôtel de Bourgogne à une troupe rivale. D'où venait celle-ci? C'est ce qu'on ne sait pas précisément. Les frères Parfaict pensent qu'elle s'était formée en Province. La chose est possible; mais, quant à nous, nous croirions plutôt qu'elle était née à Paris, soit qu'elle eût été composée parmi l'une ou l'autre des deux anciennes troupes que nous connaissons, les Clercs de la Basoche et les Enfants Sans-Souci, soit qu'elle fût une création nouvelle.

Quoi qu'il en soit, cette troupe continua le cours des représentations de l'Hôtel de Bourgogne, jouant bientôt les pièces de l'école

de Jodelle, qui vint éclipser l'ancienne. Ce ne fut pas cependant toujours avec tranquillité.

D'abord, nos comédiens furent obligés d'avancer l'heure de leur spectacle (ils jouaient de jour) et d'abaisser leur prix d'entrée. C'est ce que nous apprend l'ordonnance de police de 1609, qui leur défend de jouer passé quatre heures et demie (ils devaient commencer à deux heures) et de prendre plus de dix sols aux loges et cinq sols au parterre. On voit que les prix ont légèrement augmenté depuis.

Ils eurent aussi des démêlés avec différentes troupes rivales dont nous parlerons au chapitre suivant. Aidés par les Confrères de la Passion, qui s'appuyaient toujours sur leurs priviléges exclusifs, ils se débarrassèrent successivement des quatre, en comptant les comédiens forains, puisque ceux-ci ne pouvaient jouer que pour la foire de Saint-Germain ; mais la cinquième, la troupe du Marais, s'établit et resta malgré eux et arriva même à leur faire une concurrence redoutable.

Ils n'en tinrent pas moins, donnant même les pièces des meilleurs auteurs. Bientôt, cependant, il paraît qu'ils allèrent en périclitant; car, bien que débarrassés des Italiens, qui alternaient avec eux, et renforcés par Gros-Guillaume, Gaultier-Garguille et Turlupin, trois célèbres comédiens de l'Hôtel d'Argent, ils finirent par se retirer en 1627, laissant la place à une nouvelle troupe, qui apporta plus d'éléments de succès par sa composition et son répertoire. Cette troupe, la première troupe véritable de l'Hôtel de Bourgogne, était sous la direction de Pierre le Messier, dit Bellerose. Elle s'était formée pour exploiter la veine naissante de Corneille et s'en trouva bien. C'est là que le jeune poète apporta sa première pièce, *Mélite,* et les suivantes, qui commencèrent sa réputation grandissante, et c'est là aussi que fut donné *le Cid,* qui devait le rendre célèbre.

Ajoutons qu'en même temps que le Conseil donnait gain de cause à nos comédiens contre les Confrères de la Passion (1629), comme on l'a vu au précédent chapitre, le roi Louis XIII, les prenant sous

sa protection spéciale, les nommait ses « comédiens ordinaires », et leur permettait de s'intituler « troupe royale ».

Disons ici qu'en outre de leur théâtre, nos comédiens avaient celui du Petit-Bourbon (établi dans une salle de l'ancien hôtel de Bourbon, qui était située dans l'emplacement de la colonnade du Louvre), où ils jouaient sous Henri IV et Louis XIII et dans les premières années de Louis XIV, quand ils étaient appelés par le roi, prérogative qu'ils partageaient, du reste, avec leurs confrères du Marais.

Voici la description que fait de ce théâtre le *Mercure français,* en 1614 (tome IV) :

« Cette salle est de dix-huit toises de longueur sur huit de largeur, au haut bout de laquelle il y a encore un demi-rond de sept toises de profondeur sur huit et demie de large, le tout en voûte semée de fleurs de lys. Son pourtour est orné de colonnes avec leurs bases, chapiteaux et archives, frises et corniches d'ordre dorique. En l'un des bouts de la salle, directement opposé au dais de leurs majestés (Louis XIII et la reine-mère),

était élevé un théâtre de six pieds de hauteur, de huit toises de largeur et d'autant de profondeur (ce qui formait la scène). »

En 1653, ce théâtre fut donné aux comédiens, et, peu d'années après, la troupe de Molière y alterna avec eux et y joua les mardis, vendredis et dimanches.

Nous allons maintenant parler de la disposition et de l'organisation de la salle de l'Hôtel de Bourgogne, type du théâtre à l'époque où nous en sommes, et, en même temps, grouper tout ce qui se rattache au théâtre.

Ce n'était déjà plus le théâtre tout primitif de la première époque; mais c'était encore à peu près celui de la deuxième, surtout, pour les décors, qui continuaient d'être posés l'un à côté de l'autre et qu'on voyait du commencement à la fin de la pièce. Notons, cependant, le commencement des machinations ou trucs, comme on l'a vu au précédent chapitre, à la représentation de la *Mirame* de Richelieu.

La salle était carrée; les loges, appuyées contre les parois latérales, d'où l'on ne voyait que de côté; les violons, qui composaient tout

l'orchestre, dans le fond, près des coulisses. Pour tout lustre, il y avait, en avant de la scène, une ligne de chandelles fumeuses, que des savoyards, marchant à quatre pattes, venaient de temps en temps moucher, au grand divertissement du public du parterre (il était debout), qui les huait ou les applaudissait, suivant leur adresse, et cela au beau milieu de la pièce. Les violons étaient encore bien moins traités par ce public, qui lui jetait des pommes dans les entr'actes, s'ils tardaient à commencer.

Singulier public, d'ailleurs. « Il s'y trouve, dit un contemporain, mille marauds mêlés avec les honnêtes gens, auxquels ils veulent quelquefois faire des affronts. Ils font une querelle pour un rien, mettent l'épée à la main et interrompent toute la comédie. Dans leur plus parfait repos, ils ne cessent de parler, de crier et de siffler. »

Pour comble, les seigneurs commençaient à installer leurs fauteuils sur la scène même, où ils arrivaient, parlaient et agissaient sans rime ni raison.

Enfin, après s'être contentés d'abord de tisane et de bière, les spectateurs prenaient maintenant des confitures et des liqueurs, que des marchands passaient de place en place, comme nos marchands d'oranges d'aujourd'hui.

Quant à l'annonce de la pièce, qui avait lieu autrefois par un « cri » et une « montre », elle se fit d'abord par un artiste venant annoncer à la fin d'un spectacle celui du lendemain; puis, dès les commencements du XVIIe siècle, on se servit d'une affiche placardée à la porte du théâtre. Seulement, cette affiche, inventée par Cosme d'Oviédo, prédécesseur et presque contemporain de Cervantès, se borna dans le principe à faire connaître le titre de la pièce, en ajoutant qu'elle était « d'un bon auteur ». Ce ne fut qu'en 1625, à la *Silvie*, de Mayret, et au *Pyrame et Thisbé*, de Théophile, que le nom de l'auteur y apparut pour la première fois. Pour ceux des acteurs, ils ne vinrent que beaucoup plus tard, en 1789.

Nous allions oublier la question des « droits d'auteurs », comme nous dirions aujourd'hui.

Ces droits, proprement dits, ne datent guère que de la fin de l'époque et sont dûs aux premiers succès de Corneille. Ils furent d'une part de la recette et varièrent entre un dixième et un seizième ; mais l'auteur ne pouvait faire imprimer sa pièce que quand on avait cessé de la jouer au théâtre où il l'avait portée, et elle tombait alors dans le domaine public.

Précédemment, vers la fin du XVIe siècle, quand on commença à payer les auteurs, on se contenta de leur donner quelques écus pour une pièce.

Un mot du jeu des artistes.

Pas plus que les machinistes, qui donnaient à peu près le même décor fantaisiste pour toutes les pièces, quelqu'en fût le temps, ils n'avaient aucune idée de la vérité ni dans la façon de dire ni dans le costume. Ils « déclamaient » leurs rôles et les jouaient dans leurs vêtements de ville, plus ou moins ridiculement « ornés », et se contentaient d'un casque (sur des cheveux bouclés !) pour faire un grec ou un romain.

Cette double erreur devait, d'ailleurs, du-

rer encore bien longtemps. Voltaire lui-même faisait déclamer ses pièces, et ce n'est qu'avec Talma qu'on sût enfin « parler » en scène et qu'on eût de la vérité dans le costume.

XVIII. — *Les autres Troupes.*

Les *Confrères de la Passion,* les *Clercs de la Basoche* et les *Enfants Sans-Souci* devaient disparaître les uns après les autres dans le courant de la deuxième et de la troisième époque; mais la scène ne devait pas rester vide pour cela. Nous avons déjà vu naître la troupe de l'*Hôtel de Bourgogne :* nous allons en voir surgir à la suite quantité d'autres (1).

C'est d'abord celle qui s'installa à l'Hôtel de Cluny en 1584, de sa propre autorité. Cette troupe, qui venait de province, où elle avait eu du succès, eut tout de suite un public, probablement plus par sa situation,

(1) Sans compter les troupes de province, qui étaient au nombre de douze à quinze à la fin de notre troisième époque.

dans un quartier deshérité de théâtre jusquelà, que par son répertoire, qui nous est inconnu.

Malheureusement pour elle, ses jours furent bien courts. A peine était-elle installée depuis une semaine, que survint un arrêt du Parlement faisant « défenses à ses comédiens de jouer leurs comédies où de faire aucunes assemblées en quelque lieu de la ville ou des fauxbourgs que ce soit, et au concierge de Cluny de les y recevoir, à peine de mille écus d'amendes. »

Les pauvres diables se retirèrent et retournèrent sans doute en province.

Ces rigueurs du Parlement, motivées particulièrement par les priviléges exclusifs accordés au *Confrères de la Passion*, n'effrayèrent pas longtemps les autres troupes disposées à venir tenter la fortune à Paris. De 1577 à 1624, on en compte six : une française et cinq italiennes.

On ne connaît à peu près rien sur la première, si ce n'est qu'elle dut se retirer devant un arrêt du Parlement du 10 décembre 1588. Quant aux cinq autres, c'est-à-dire aux ita-

liennes, nous en parlerons à part dans le chapitre suivant.

Ce ne sont pas encore tous les concurrents de l'*Hôtel de Bourgogne*. Peu d'années après l'apparition de deux troupes précédentes, il en arriva une de province qui vint s'installer dans un théâtre qu'elle fit construire au milieu de la foire Saint-Germain.

Elle espérait prendre racine dans la capitale, à l'ombre des prérogatives de franchise des foires, prérogatives qui faisaient cesser pour un temps et dans certains lieux les priviléges des sociétés ou communautés : elle y réussit, mais non sans peine. Elle dut même cesser momentanément son spectacle sur la plainte des comédiens de l'*Hôtel de Bourgogne*. Enfin, le peuple, que ce spectacle (sans doute, des farces plus ou moins salées) amusait, paraît-il, prenant parti pour elle et ayant même fait des démonstrations bruyantes au théâtre de ses rivaux, le lieutenant-civil, par sentence du 5 février, tout en défendant, comme de raison, toute insulte contre l'*Hôtel de Bourgogne*, permit à la troupe de comédiens forains de jouer pendant la foire de

Saint-Germain, comme nous l'avons déjà dit ailleurs, à la charge de payer une rente annuelle de deux écus aux *Confrères de la Passion*, propriétaires de la salle de Bourgogne.

Une autre troupe, venue encore de province, éluda la défense faite le 28 avril 1599, à tous bourgeois de Paris de louer aucun lieu pour la comédie et fit construire un théâtre où elle s'établit dans le courant de l'année 1600. Ce théâtre, nommé l'*Hôtel d'argent*, était situé au coin de la rue de la Poterie, près de la place de Grève.

Il avait été transporté depuis neuf ans, sous le nom d'*Hôtel du Marais*, dans un jeu de paume de la rue Vieille-du-Temple, près des remparts, et il était abandonné quand, en 1629, la troupe de l'*Hôtel de Bourgogne* se dédoublant pour profiter du succès énorme de *Mélite*, une partie des acteurs allèrent s'y établir, sous la direction de Mondori. Nous les y retrouverons dans la quatrième époque ; car ils devaient y rester jusqu'en 1673.

Il y eut encore le théâtre qui s'établit rue Michel-le-Comte, dans un jeu de paume, et

qui, sur la plainte des habitants de cette rue, fut supprimé par arrêt du Parlement, du 22 mars 1623.

Enfin, on compte une troupe qui s'installa en 1635, « au faubourg Saint-Germain », suivant la *Gazette de France* de Renaudot, du 6 janvier de cette année. Elle eut, sans doute, peu de succès et disparut bientôt ; car on n'en trouve nulle trace plus tard.

XIX. — *Les troupes italiennes.*

Nous avons dit, au précédent chapitre, que dans les troupes qui parurent à Paris au XVIe siècle, il y en eut plusieurs italiennes.

Nous allons donner ici la place qu'il convient à ces troupes, qui furent la première origine de notre Théâtre-Italien, dont nous verrons la fondation dans la suite.

Appelée par Henri III, qui l'avait sans doute, remarquée à son passage à Venise, dans son retour de Pologne, la première parut en France, sous le nom de les *Gelosi* et joua d'abord aux Etats de Blois en février 1577, où, suivant le *Journal de l'Etoile,* le roi permit à ces comédiens « de prendre demiteston (environ cinq sols) de ceux qui viendraient les voir jouer ».

Peu de mois après, ils vinrent à Paris et s'installèrent à l'hôtel du Petit-Bourbon, rue des Poulies (1), où ils commencèrent à jouer le dimanche 19 mai. « Ils prenoient quatre sols par personne, dit le même journal, et il y avoit un tel concours et affluence de peuple, que les quatre meilleurs prédicateurs de Paris n'en avoient pas autant quand ils prêchoient. »

Presque aussitôt (26 juin), le Parlement leur fit défense de jouer, et, le 27 juillet, ayant osé réclamer contre cette mesure, en vertu des lettres patentes que leur avait données Henri III, ils furent rudement éconduits et menacés d'une amende de dix mille livres en cas de récidive.

Finalement, cependant, grâce à la « jussion expresse du roi », ils eurent gain de cause et purent reprendre leurs représentations en septembre de la même année.

Ce ne fut pas, d'ailleurs, pour longtemps ; car, peu d'années après, ils avaient quitté Paris.

(1) C'est là que nous verrons plus tard débuter à Paris la troupe de Molière, revenant de province.

Ils y furent bientôt remplacés par deux autres troupes italiennes, dont la première parut en 1584 et la seconde en 1588. « Enfin, rapporte Riccoboni, Henri IV, dans une expédition qu'il fit en Savoie, amena avec lui une troupe de comédiens italiens, qui s'en retournèrent un an ou deux après. »

Quelques autres troupes vinrent-elles, encore plus tard, passagèrement à Paris ? C'est probable, et il est, du moins, certain qu'il y en avait une en 1624. Ce doit être celle-ci qui, sous la direction de Scapin, arriva à s'introduire à l'Hôtel de Bourgogne, où elle alterna avec une troupe française qui l'occupait, jusqu'à ce que l'adjonction à cette dernière, par ordre de Richelieu, de trois célèbres acteurs comiques, Gros-Guillaume, Gaultier-Garguille et Turlupin, qui jouaient des farces, comme nos italiens, vint les forcer à déguerpir.

Quoi qu'il en soit, Louis XIII appela plusieurs troupes dans les dernières années de son règne, et, en 1645, Mazarin en installa définitivement une au Petit-Bourbon, laquelle fut l'origine de l'*Ancien Théâtre-Italien*, qui

devait être supprimé en 1697, par Louis XIV, comme nous le verrons dans la quatrième époque.

Quelques mots avant de quitter ces troupes de notre troisième époque, qui, comme les autres depuis, jouèrent dans la langue italienne (1).

Ce furent elles qui firent monter pour la première fois en France des femmes sur la scène. On remarqua surtout Isabelle, Andreini, de l'Académie des *Intenti* (Attentifs) de Florence, dont on a des ouvrages imprimés.

Quant aux hommes, le plus connu est Nicolas Barbieri, dit Beltrame, qui composa l'*Invertito*, pièce jouée en 1624, devant Louis XIII, et dont Molière, qui étudia particulièrement le répertoire des Italiens, tira, dit-on, plus tard l'idée de l'*Etourdi*.

(1) Depuis les guerres d'Italie, quantité de français, hommes et femmes, étaient devenus assez familiers avec la langue italienne, et le nombre en avait augmenté encore avec l'arrivée en France de deux reines italiennes : Catherine et Marie de Médicis.

*XX. — Première origine de l'Opéra en France :
Le Ballet comique de la Reine.*

ON a vu précédemment, à la fin de la deuxième époque, la fameuse *sauvagerie* de Roueh, donnée en 1549, devant la cour, et la morale en action jouée à huis-clos au Louvre en costume d'Adam et d'Eve dans le paradis terrestre.

Pour continuer à faire connaître les goûts de cette cour, nous parlerons ici du *Ballet comique de la reine,* sorte de pièce demi-pantomime, demi-opéra, représentée au Louvre, le dimanche 15 octobre 1581, aux fêtes (elles coûtèrent 1,200,000 écus !) données à l'occasion du mariage du duc de Joyeuse, un des favoris d'Henri III, avec Mlle de Vaudemont, sœur de la reine.

La Chesnaye, aumônier du roi, écrivit le poème ; Baulieu fit la musique, avec Salmon, et les musiciens de la Chambre. Jacques Patin, peintre du roi, fut chargé des décorations et des machines, et Baltazarini, célèbre violoniste italien, devenu Balthazar de Beaujoyeux, qui mit en honneur à la cour la pastorale italienne mêlée de chants, de danses et de symphonies, eut la charge de l'exécution de la musique et fut même l'ordonnateur principal de la représentation.

On avait improvisé une salle de spectacle avec deux rangées de loges superposées sur les deux côtés de la scène, où le roi et sa famille se placèrent, sans s'occuper si cela pourrait gêner les acteurs. Des bosquets avaient été plantés à droite et à gauche, avec des parterres tapissés d'herbe et de fleurs, faites de soie brochée d'or et d'argent, et «une infinité de conils (lapins) courant sans cesse d'un bois à l'autre.» Pan, vêtu en satyre trônait sur une motte de terre rapportée, «enveloppé d'un mandillet de toile d'or » et tenant à la main « des flageolets ou tuyaux dorés » dont il devait sonner de temps en temps. Au

fond de la scène, il y avait une grotte, derrière la porte de laquelle était placée « la musique des orgues douces ». Des « lampes à l'huile faites en forme de petits navires dorés d'or de ducat », étaient répandues dans les branches des arbres. Enfin, à la voûte était un gros nuage tout plein d'étoiles, servant en même temps à la descente de Jupiter et de Mercure, et à l'éclairage.

La reine représentait une naïade, ayant avec elle la princesse de Lorraine, les duchesses de Mercœur, de Guise, d'Aumale de Joyeuse, la maréchale de Retz, etc. Beaulieu, le compositeur de la musique, faisait Glaucus, la femme de Thétis, l'un et l'autre en robes de satin blanc, passementées d'argent et en manteaux de toile d'or violette.

Un mot de l'œuvre elle-même.

Ni le plan ni les paroles n'avaient beaucoup de valeur, pas plus que la musique, qui nous a été conservée et qui ressemble fort à un chant religieux. Quant au sujet lui-même de la pièce, le voici : Circé poursuit un gentilhomme qui veut résister à ses enchantements et elle va se venger ; mais Jupiter, en

digne *Deus ex machina*, intervient et le sauve en foudroyant la magicienne, qu'il ressuscite ensuite pour les besoins du divertissement final. Tout cela était exprimé, tantôt en récits, tantôt en morceaux chantés, et joués par un double orchestre, de chanteurs et d'instrumentistes; tantôt, enfin, en pantomime et en ballets. Le divertissement final, qui fut le principal des ballets, se composait de quarante « passages » ou figures géométriques de danses, auxquelles prirent part des tritons, des naïades, des sirènes et des monstres marins, puis, enfin, les spectateurs eux-mêmes dans une sarabande générale.

Ce *Ballet comique de la reine*, qui donna le goût d'un genre de spectacle qu'on vit se renouveler plus de trente fois avant la fin de notre troisième époque, fut en France une des premières origines de l'opéra, que nous verrons se fonder plus tard, sous Louis XIV.

XXI. — Acteurs et Actrices.

Le nombre des acteurs célèbres (1) de cette époque est déjà assez considérable et s'augmente surtout vers la fin, avec l'organisation des premières troupes modernes. Les actrices mêmes, qui ne faisaient que de paraître, furent tout de suite une demi-douzaine.

Nous allons dire cependant un mot de chacun et de chacune en commençant par les acteurs et en passant les uns et les autres en revue par ordre chronologique, autant que possible.

(1) Célèbres relativement, c'est-à-dire ayant une certaine notoriété. Les véritables acteurs célèbres ne commencèrent que dans la quatrième époque, avec Molière et son élève Baron.

Le premier qui se présente est Matthieu ou Mathurin Le Fèvre, dit la Porte.

Il était comédien du Marais, et sa femme Marie Vernier, dont nous parlerons plus loin, est la plus ancienne comédienne du même théâtre. Il paraît avoir été le chef de la troupe. En effet, il est seul dénommé par ses camarades, sous le nom de Laporte, dans la sentence du 13 mars 1610, qui condamna les comédiens de l'Hôtel d'Argent ou Marais, à payer aux doyens, maîtres et gouverneurs de l'Hôtel de Bourgogne, trois livres tournois par chaque représentation.

Valeran, dit le Comte, fut d'abord acteur de la troupe de l'Hôtel de Bourgogne et passa, après 1608, dans celle du Marais, où il joua avec « Mademoiselle la Porte », la femme du précédent. Il tenait les principaux rôles.

Jacques Resneau, qui faisait partie de l'Hôtel de Bourgogne, ne nous est connu que par l'arrêt du 19 juillet 1608, rendu entre Nicolas Joubert, prince des Sots, et les maîtres de l'Hôtel de Bourgogne.

Perine et Gaultier étaient des types comi-

ques, représentés par divers artistes successifs qui nous sont restés inconnus. Tout ce que nous pouvons en dire, c'est que l'abbé de Marolles rapporte, dans ses Mémoires, à l'année 1616, que Perine et Gaultier étaient alors des originaux qu'on n'a jamais su imiter.

Dame Gigogne, autre type, créé après, est dans le même cas. On ignore le nom de son créateur.

Docteur Boniface était le pseudonyme d'un acteur qui jouait à l'Hôtel de Bourgogne dans les farces et autres pièces comiques.

Etienne Rufin, dit la Fontaine, est nommé comme camarade et associé de Fléchelle, la Fleur et Belleville, dans la sentence du 16 février 1622, rendue au profit des *Confrères de la Passion*.

Des Lauriers, surnommé Bruscambille, était champenois. Il débuta avec Jean Farine, une sorte de charlatan, courut ensuite la province avec une troupe de comédiens qui jouèrent à Toulouse, et finalement entra à l'Hôtel de Bourgogne, où il devint un des

acteurs les plus applaudis et où il resta jusqu'en 1634.

Il était aussi auteur dramatique, et a laissé plusieurs recueils de farces, discours, paradoxes, harangues, etc., publiés par lui-même et dans lesquels il fait preuve d'esprit et d'imagination. On cite surtout dans ses pièces *Phalante*.

Robert Guérin, dit la Fleur, puis Gros-Guillaume, était un ancien garçon boulanger, comme Gaultier-Garguille et Turlupin, ses amis avec lesquels il s'associa d'abord et, après avoir joué à l'Hôtel d'Argent, il entra, en 1626, avec eux, à l'Hôtel de Bourgogne, où tous les trois furent les acteurs les plus aimés du public. Cependant, il paraît qu'il garda toujours quelque chose de son ancien métier. « En changeant de profession, dit un auteur contemporain, il ne changea point de caractère ni de mœurs. Ce fut toujours un bon ivrogne, une âme basse et rampante. Son entretien était grossier, et, pour être de belle humeur, il fallait qu'il se fut enivré avec son compère le savetier.— Il avait le ventre extrêmement gros, ajoute le

même auteur. Cette incommodité était ce qui lui servait le plus à rendre sa figure plaisante. Sur le théâtre, il était garrotté de deux ceintures, l'une au-dessous du nombril et l'autre auprès des mamelles ; ce qui faisait en effet si bizarre qu'on l'eût pris pour un tonneau, dont les ceintures ne ressemblaient pas mal aux cerceaux. Il ne portait point de masque, mais il se couvrait le visage de farine, qu'il ménageait si adroitement qu'en remuant un peu ses lèvres, il blanchissait tout d'un coup ceux à qui il parlait. Il était tourmenté habituellement de la pierre, et souvent, sur le point d'entrer au théâtre, il en ressentait des atteintes si vives, qu'il en pleurait de douleur. Cependant, il se faisait violence : il jouait son rôle malgré la force du mal, et, la contenance triste, les yeux baignés de larmes, il réjouissait autant que s'il eût eu le corps et l'esprit tranquille. Avec une si douloureuse incommodité, il vécut jusqu'à l'âge de quatre-vingts ans sans avoir été taillé. » Et encore, paraît-il, sa mort fut l'effet d'un simple accident. Ayant eu la hardiesse de contrefaire la grimace d'un ma-

gistrat, lui, Gaultier-Garguille et Turlupin, ses compagnons furent décrétés de prise de corps. Eux se sauvèrent; mais, lui, il fut arrêté et mis dans un cachot. Son saisissement fut tel qu'il vécut à peine quelques jours, tandis que, de leur côté, Gaultier-Garguille et Turlupin, mouraient, dans la semaine, du même coup qui l'avait frappé. Heureux effet d'un gouvernement absolu où tout est sacré, même les grimaces d'un juge ! Gros-Guillaume laissait une fille, qui fut comédienne et épousa la Thuillerie, acteur de l'Hôtel de Bourgogne.

Henri le Grand, dit Belleville dans le haut comique, et Turlupin dans la farce, entra au théâtre très-jeune, vers 1583. Secondé par Gros-Guillaume et Gaultier-Garguille, il porta la farce à un degré où elle ne s'était jamais élevée. « Turlupin, dit l'auteur que nous citions tout-à-l'heure, a joué la comédie plus de cinquante-cinq ans. Il était bien fait et bel homme, quoique rousseau. L'habit qu'il portait dans la farce ressemblait à celui de Brignelle (au comédien de la troupe italienne) qu'on a tant admiré sur le théâtre

du Petit-Bourbon. Ils avaient, d'ailleurs, une ressemblance extraordinaire : leur taille était la même et leur visage avait aussi beaucoup de rapport. Tous deux jouaient le rôle de Zani, qui est le facétieux de la bande : ils portaient un même masque, et l'on ne voyait point d'autre différence entre eux que celle qu'on remarque dans un tableau entre l'original et une excellente copie. Jamais comédien n'a composé ni moins conduit la farce que Turlupin, ses saillies étaient pleines d'esprit, de feu et de jugement. Il lui manquait seulement un peu de naïveté. Adroit, d'ailleurs, fin, dissimulé et fort agréable dans la conversation. Il monta sur le théâtre de l'Hôtel de Bourgogne dès l'enfance, et il n'en descendit que pour entrer dans le tombeau. L'amour des femmes le tyrannisa longtemps; mais le mariage le rendit plus réglé. Il fut marié deux fois et laissa peu de biens à ses enfants, qui prirent le parti de la comédie. Sa veuve se remaria à d'Orgemont, le meilleur comédien de la troupe du Marais. »

Hugues Guéru, qui prit le nom de Fléchelle dans la tragédie et de Gaultier-Gar-

gouille dans la farce, débuta, vers 1598, dans la troupe du Marais, où il ne tarda pas à se faire remarquer. Il passa ensuite à l'Hôtel de Bourgogne, où il eut le plus grand succès. Il fut aussi auteur de plusieurs prologues et d'un recueil de chansons, lequel fut imprimé en 1631. Il mourut à l'âge de soixante ans, après en avoir passé quarante au théâtre, et fut enterré à Saint-Sauveur. Il avait épousé la fille de Tabarin. Il lui laissa quelque argent avec lequel elle se retira en Normandie, où elle épousa un gentilhomme. « Fléchelle, quoique normand, dit Sauval, contrefait admirablement le gascon par l'accent, le geste et les manières. Il était extrêmement souple, et toutes les parties de son corps lui obéissaient si parfaitement qu'on l'aurait pris pour une vraie marionnette. Il était très-maigre, les jambes droites, menues, et avec cela un très-gros visage, qu'il couvrait habituellement d'un masque avec une barbe pointue. Il représentait toujours un vieillard de feu, et dans ce piteux équipage on ne pouvait le voir sourire.

« Il n'y avait rien dans ses paroles, dans sa

démarche et dans son action qui ne fût très-comique. »

Tabarin était l'associé de Mondor ou Rodomont, vendeur de baume sur une estrade au Pont-Neuf, et, pour attirer le monde, tous deux se livraient à des colloques comiques, dans lesquels il remplissait généralement le rôle de valet. Ces colloques étaient composés par lui, et quelques-uns sont de véritables *farces*, pleines de verve, qui expliquent le succès de cette sorte de théâtre en plein vent. Ces farces ont été imprimées dans le *Recueil des œuvres et fantaisies de Tabarin, contenant ses réponses et questions*, lequel eut plusieurs éditions de son vivant. Ajoutons qu'on vient de réimprimer tout ce qu'on connaît de lui, sous le titre d'*Œuvres de Tabarin*.

Pierre le Messier, dit Bellerose, entra de bonne heure dans la troupe de l'Hôtel de Bourgogne, dont il devint le chef et où il eut le plus grand succès dans la tragédie et dans la haute comédie, bien que Scarron lui reproche de la félicitation.

On croit qu'il créa le rôle de Cinna de la pièce de Corneille. Ce fut lui aussi qui créa

le rôle du Menteur d'une autre pièce du même auteur. Il paraît qu'il quitta le théâtre à l'entrée de Floridor, qui vint l'éclipser, vers 1643. Il mourut en janvier 1670, dans des sentiments pleins de piété, dit-on. Sa femme, qui était aussi au théâtre, se retira dès 1634, au moment de la réorganisation de la troupe.

Il avait une sœur, qui épousa du Croisy, autre comédien.

Bertrand Harduin de Saint-Jacques, dit Guillot-Gorju, était d'une bonne famille de Paris, qui l'envoya au collége. Son père voulut ensuite en faire un médecin; mais le jeune Bertrand prit la chose du côté plaisant en courant la province avec des empiriques.

Ce fut dans cette profession qu'en s'ingéniant à trouver de bons mots pour annoncer et vendre les drogues de son patron, il prit le goût des planches. Revenu à Paris après quelques années, il fut reçu à l'Hôtel de Bourgogne, où il remplaça Gaultier-Garguille, qui venait de mourir.

« Son personnage ordinaire sur le théâtre,

dit Sauval, était de représenter un médecin ridicule. »

Il avait une telle mémoire qu'il débitait des listes interminables de simples, de drogues, etc., sans jamais se tromper, avec une volubilité surprenante, tout en prononçant distinctement. Au bout de huit ans, il quitta la troupe, à la suite de quelques difficultés avec ses camarades.

« Quand il descendit du théâtre, dit Sauvel, la farce en descendit aussi. » Il se retira à Melun, où il se mit à professer la médecine : nous ignorons si ce fut avec ou sans diplôme. Bientôt, cependant, la nostalgie du théâtre le prit. Il revint à Paris, et se logea rue Montorgueil, près de l'Hôtel de Bourgogne. Malheureusement, il paraît que ce voisinage ne suffit pas à le guérir : il mourut peu de temps après, en 1648, à cinquante ans environ. C'était, dit-on, un grand homme noir, fort laid, les yeux enfoncés, le nez très-long. Il jouait toujours sous le masque.

Saint-Martin, comédien de l'Hôtel de Bourgogne, n'est connu pour nous que parce

que Théophraste Renaudot dressant, dans sa *Gazette de France* du 15 décembre 1634, la liste des artistes de cette troupe, le mit dans cette liste. On ne sait rien de lui.

Alizon, dont on ignore le véritable nom, remplissait les rôles de servantes et de suivantes dans la même troupe avant que les femmes parussent sur le théâtre. On cite à côté de lui, dans ces travestis, Hubert, qui, plus tard, joua le rôle de la *Devineresse* et tint les rôles de femme jusqu'à sa retraite, qu'il prit en avril 1685.

L'Epy, camarade de Jodelet dans la troupe de Mondory et dans celle de Bellerose, est nommé par Chappuzeau dans les comédiens morts avant 1674. C'est tout ce qu'on connaît de lui.

Le Noir et sa femme, qui passèrent, en 1634, de la troupe du Marais à l'Hôtel de Bourgogne, sont dans le même cas. Il ne faut pas confondre ce comédien avec Le Noir de la Thorillière, qui acquit une certaine célébrité.

La France ou Jacquemin et Jadot ne nous

sont connus, eux encore, que par la liste de la *Gazette de France.*

Mondory, comédien de la troupe du Marais, comme ceux qui vont suivre, et dont il devint le chef, est né à Orléans. Beau parleur, c'était naturellement lui qui faisait les annonces et discours au public, choses assez fréquentes alors. Il était d'une taille moyenne, mais bien prise, avait la mine distinguée, le visage expressif et agréable et portait les cheveux courts, avec lesquels il jouait les rôles de héros, sans vouloir mettre de perruque; ce qui indique peut-être qu'il eut le premier, parmi les comédiens, un certain respect de la vérité locale. Il prenait son métier à cœur et mourut, raconte Saint-Evremond, des suites des efforts qu'il fit dans le rôle d'Hérode de *Marianne.*

Ce qu'il y a de certain, c'est qu'il fut frappé d'apoplexie en jouant ce rôle et resta frappé de paralysie. Il s'était retiré dans une maison qu'il avait près d'Orléans, pour y finir ses jours, quand Richelieu le fit revenir à Paris et l'engagea à jouer le principal rôle dans l'*Aveugle de Smyrne,* de ses cinq

auteurs (22 février 1637); mais il ne put aller au-delà de deux actes, et il s'en retourna dans sa retraite avec deux mille écus de pension que le cardinal lui assura. Il eut aussi d'autres pensions de divers seigneurs; ce qui lui fit jusqu'à huit à dix mille livres de rentes, fortune considérable pour le temps et équivalant au moins à cinquante mille francs de nos jours. Malgré sa paralysie, il mourut dans un âge avancé. Il était poète et a laissé, entre autres vers, divers épigrammes assez réussis.

D'Orgemont, de la troupe du Marais, et camarade de Mondory, lui succéda dans l'emploi comme harangueur, pour sa facilité de parole. Chappuzeau en parle, à l'année 1674, comme d'un comédien mort depuis plusieurs années.

Julien Geoffrin, dit Jodelet, entra, en 1610, dans la troupe du Marais, où il acquit vite de la réputation dans le genre comique, par la vérité de son jeu. Passé à l'Hôtel de Bourgogne en 1634, par ordre de Louis XIII, qui l'appréciait, il se fit surtout remarquer dans les pièces de Scarron : *Jodelet, maître et*

valet, *Jodelet souffleté*, *Don Japhet d'Arménie*, etc. Il mourut à la fin de mars 1660. Il laissa un fils, qui entra très-jeune dans les ordres, où il se fit une réputation de prédicateur sous le nom de dom Jérôme.

Voilà pour le côté des hommes. Voyons maintenant du côté des femmes.

Marie Vernier, femme de Mathurin Le Fèvre, dit Laporte, est la plus ancienne comédienne du Marais. On croit qu'elle était de la troupe primitive, formée en 1600; ce qui ferait d'elle la première française connue qui ait paru chez nous sur la scène. L'abbé de Marolles, qui en parle à l'année 1616, comme d'une actrice sur la fin de sa carrière, dit qu'elle se faisait admirer de tout le monde avec Valeran.

La Boniface, femme de l'acteur de ce nom, n'est pas autrement connue.

La Bellerose, qui jouait à l'Hôtel de Bourgogne avec son mari, est dans le même cas. Elle est comprise dans les actrices qui restèrent à ce théâtre après la réforme qu'il subit en 1634. En 1674, elle était retirée depuis plusieurs années.

La Valliot, du même théâtre, morte avant 1673, était la mère de la Chauvallon, célèbre actrice du commencement du XVIII^e siècle.

La Beaupré, faisait partie de la troupe du Marais, et fut une des premières actrices chronologiquement. Elle est particulièrement connue pour son duel en scène avec la Beauchasteau, duel où les deux femmes, rivales en comédie et en amour, se battirent si sérieusement, qu'on fut obligé de les séparer et que toutes les deux étaient couvertes de sang. C'est elle qui disait : « M. Corneille nous a fait grand tort. Nous avions ci-devant des pièces de théâtre pour trois écus, que l'on nous faisait en une nuit. On y était accoutumé, et nous gagnions beaucoup. Présentement, les pièces de M. Corneille nous coûtent bien de l'argent et nous gagnons peu de chose. » Cette dernière assertion est-elle bien la vérité ? Nous n'en sommes pas persuadé ; car il se forma justement une nouvelle troupe pour exploiter la veine naissante de « M. Corneille », tellement ses pièces attiraient du monde.

La Beauchasteau n'est guère connue que par son duel avec la Beaupré.

La la Fleur, femme de Gros-Guillaume, comédienne de l'Hôtel de Bourgogne, laissa une fille qui suivit le théâtre et épousa La Thuillerie, acteur du même théâtre.

FIN.

TABLE

Préface... 5

Première Époque

I. — Origine première...................... 9
II. — Première scène permanente. — Le mystère de la passion.................. 17
III. — Établissement du premier Théâtre à Paris................................. 31
IV. — Les Clercs de la Basoche............ 40
V. — Les Enfants Sans-Souci.............. 49
VI. — La Danse Macabre.................. 51
VII. — Auteurs et acteurs................. 53
VIII. — Mise en scène, organisation et administration........................... 57

Deuxième Époque

I. — La Farce de Maistre Pathelin........ 62
II. — Imitation de Maistre Pathelin...... 92
III. — Suite des Mystères et des Confrères de la Passion......................... 95
IV. — Suite et fin des Clercs de la Basoche et des Enfants Sans-Souci........... 104
V. — Pièces politiques et sociales........ 110
VI. — Pièces de mœurs.................... 116
VII. — Gringore............................ 136
VIII. — Les contemporains et les successeurs de Gringore.................... 146

TABLE

IX. — Clément Marot, la reine de Navarre et Rabelais	158
X. — Acteurs célèbres	168
XI. — Représentation des Sauvages	173

Troisième Époque

I. — Étienne Jodelle	181
II. — L'École de Jodelle	194
III. — L'ancienne école	220
IV. — Robert Garnier	240
V. — Hardy	249
VI. — Théophile	254
VII. — Racan	258
VIII. — Mayret	268
IX. — Rotrou	274
X. — Scudéry	285
XI. — Bois-Robert	291
XII. — Benserade	298
XIII. — La Calprenède	301
XIV. — Tristan l'Ermite	306
XV. — Richelieu et ses collaborateurs	313
XVI. — Fin des Mystères et des Confrères de la Passion	323
XVII. — L'Hôtel de Bourgogne	328
XVIII. — Les autres troupes	337
XIX. — Les troupes Italiennes	342
XX. — Première origine de l'opéra en France. — Le ballet comique de la Reine	346
XXI. — Acteurs et actrices	350

Librairie Léon WILLEM

2, RUE DES POITEVINS, PARIS

SOUS PRESSE :

LES MAITRESSES DE MOLIÈRE

ÉTUDE SUR LES AMOURS DU GRAND COMIQUE

Par BENJAMIN PIFTEAU

Un volume petit in-8, impression supérieure en caractères elzéviriens, avec fleurons, culs-de-lampe et lettres ornées, de l'imprimerie Alcan-Lévy,

Illustré de cinq magnifiques Eaux-Fortes, par les premiers artistes.

Édition de Bibliophiles à 503 exemplaires tous numérotés :

450 Papier de Hollande, gravures noires 6 fr.
 50 — Whatman, gravures noires et bistres . 12 fr.
 3 Peau de brebis, gravures doubles sur peau . . . 70 fr.

DOLE. — IMP. BLIND, SUCC^r DE BLUZET-GUINIER.

www.ingramcontent.com/pod-product-compliance
Lightning Source LLC
Chambersburg PA
CBHW071535220526
45469CB00003B/788